大展好書　好書大展
品嘗好書　冠群可期

大展好書　好書大展

品嘗好書・冠群可期

象棋輕鬆學
9

象棋升級訓練

——中級篇

傅寶勝　主編

品冠文化出版社

前　言

　　這是一套供象棋愛好者自測水準、升級訓練的習題精華集。分為初級篇、中級篇、高級篇和棋士篇，共四冊。

　　本套書突出以下特點：

　　試題編選遵照由淺入深、循序漸進的原則。題目實用、新穎，趣味盎然，由易到難，配套成龍，具有連續性，能給讀者新奇、愉悅之感。

　　注重題型和功能的多樣化。問題的提示和解析語言地道、鮮活易懂，達到激發讀者對試題思考感興趣的目的，讓讀者自然領略問題的實質、變化的必然、解題的精髓，充分感受象棋的樂趣和魅力。

　　本冊每單元均附有習題解答。解答沒有繁雜求證的過程，只簡單給出了正確答案和部分變化，更多的變化需要讀者仔細計算和揣摩。應該說，許多棋局和殺法是有規律可循的，我們只要多練多想，就可以發現並掌握其中的規律。

　　參加編寫的人員有：朱兆毅、朱玉棟、靳茂初、吳根生、毛新民、張祥、王永健。

編　者

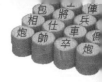

目　錄

　　本單元的習題是涉及聯合兵種殺法問題的，共10套試卷，100題（各題均為紅先手勝）。

　　聯合兵種的殺法在對局中普遍存在，使用率高，實效性強，在實戰中意義重大。例如車、馬、包三子聯合作戰，就子力組合而言，由於兵種配備各具特點，使用起來得心應手，極易形成凌厲攻勢，構成精彩殺法。至於其他兵種的聯合攻殺，亦各具特色。對初學者來講，只要多想多練，逐步培養審視和感覺棋勢的能力，掌握其基本手法並不難。

試卷1 俥兵的殺法問題測試

第1題

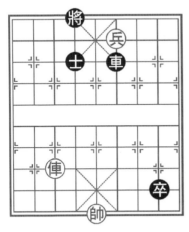

提示：老帥限將。

第2題

提示：老兵建功。

第3題

提示：老兵困將，黑方欠行。

第4題

提示：平兵要殺，意在得車。

第5題

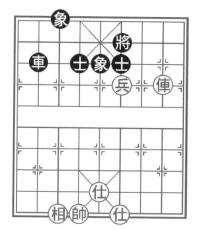

提示：兵進中宮。

第6題

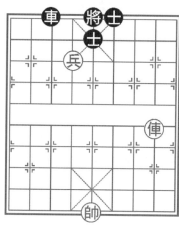

提示：衝兵攻士，伏「千里照面」。

第7題

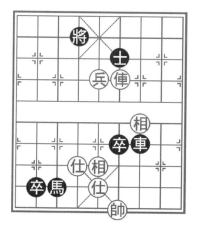

提示：衝兵追殺。

第8題

提示：衝兵追將。

第9題

第10題

提示：消滅黑士，俥搶占中路取勝。

提示：紅方俥兵圍困黑方車卒取勝。

試卷1解答

第1題：

1.帥五平六	車6進1	2.俥七平六	車6進6
3.帥六進一	車6退7	4.兵四平五	車6平5
5.俥六平七	車5退1	6.俥七進七	將4進1
7.俥七退一	將4退1	8.俥七平五	

紅方得車，勝定。

第2題：

1.兵六進一　　車2平6

黑如改走車2退7，則兵六平五，車2平5，俥一進二，將6進1，俥一平五。紅方得車，勝定。

2. 兵六平五　　　將6平5　　　3. 俥一進二　　　紅勝。

第3題：

1. 俥二平八　車4進2

黑如改走車4平1，則兵七平六，車1平3，兵六平五，士6進5，俥八平二。叫殺得車，紅勝。

2. 俥八進三　　　車4退2　　　3. 俥八平七　　　車4平3

4. 兵七進一

黑方欠行，紅勝。

第4題：

1. 兵五平六　　　　　將4平5

黑如改走士5進4吃兵，則俥八進三，將4進1，俥八退一，將4退1，俥八平三。紅方得車，勝定。

2. 兵六進一　　　士5退4　　　3. 兵六進一　　　將5平4

4. 俥八進三　　　將4進1　　　5. 俥八退一　　　將4退1

6. 俥八平三

紅方得車，勝定。

第5題：

1. 兵四進一　　　將6平5　　　2. 俥二進二　　　將5退1

3. 兵四進一　　　將5平4　　　4. 兵四平五　　　象5退7

5. 俥二平四　　　車2進2　　　6. 俥四進一　　　紅勝。

第6題：

1. 兵六進一　　　車3進9　　　2. 帥五進一　　　車3平4

3. 兵六平五　　　將5平4　　　4. 兵五進一　　　將4進1

5. 兵五平四　　　車4退5　　　6. 俥二平五　　　車4退1

7. 兵四平五　　　紅方勝定。

以下的過程是：車4進5，帥五退一，車4退5，俥五進

四，將4進1，兵五平六，車4進1，兵六平七，車4平3，俥五進一，將4退1，俥五平六。紅勝。這種殺著俗稱「小兵搜山」。

第7題：

　　1. 兵五進一　……

衝兵，施展「太監追皇帝」叫殺，是入局的關鍵之著。如誤走俥四進一吃士，則馬3退5，黑方有「側面虎」叫殺之著，施展對攻戰術，紅方失去勝機。

1. ……	將4退1	2. 俥四平六	將4平5
3. 俥六平八	將5平4		

黑如改走士6退5，則俥八進二，士5退4，俥八平二，將5平6，兵五平四，將6平5，兵四進一，士4進5，俥二進一，士5退6，俥二平四。紅勝。

4. 俥八進三	將4進1	5. 俥八退二	……

紅俥退到黑方上三線催殺，可以帶響消滅黑士，是本局獲勝的精華。

5. ……	將4退1	6. 兵五平六	將4平5
7. 兵六進一	將5平6	8. 俥八平四	將6平5
9. 俥四進一	馬3退5	10. 兵六平五	將5平4
11. 俥四進一	紅勝。		

第8題：

1. 兵七進一	將4平5	2. 兵七平六	士5進4

黑如改走士5退6，將的逃路較窄，紅方攻法照常，勝得較快。

3. 俥八平五	將5平6	4. 兵六進一	將6退1
5. 兵六平五	將6退1	6. 俥五平四	將6平5

7. 俥四平二　　士4進5

黑如改走將5平6，則兵五平四，將6平5，兵四進一。紅方速勝。

8. 俥二進三　　……

紅如改走俥二平五，則士5退6，兵五平六，將5平4，俥五平八，將4平5，兵六進一絕殺。也是紅方取勝。

8. ……　　　　士5退6　　9. 俥二平八　　將5平4

10. 兵五平六　　將4平5　　11. 兵六進一　　士6進5

12. 俥八進一　　士5退4　　13. 俥八平六　　紅勝。

第9題：

1. 俥四進一　　……

紅如誤走俥四平五，則將5平4，帥四平五，車7進8，帥五進一，車7平4。和局已定，紅方失去勝機。

1. ……　　　　將5退1　　2. 俥四退五　　車7進1

3. 俥四進六　　將5進1　　4. 俥四進一　　車7退1

黑如改走將5退1，則兵七平六，紅俥下一著可平五叫將，搶佔中路後勝定。

5. 俥四退七　　車7進8　　6. 帥四進一　　車7退1

7. 帥四退一　　車7平5　　8. 相七進五　　將5退1

9. 俥四進六　　將5進1　　10. 俥四進一　　將5退1

11. 兵七平六　　將5平4　　12. 俥四平五　　將4進1

13. 俥五退一　　車5平1　　14. 帥四平五

紅俥搶佔中路後，老帥進中，勝局已定。

第10題：

1. 兵九平八　　車8平3

黑如改走車8進7，則帥五退一，車8平3，俥九進二，

將4退1，兵八平七。絕殺，紅勝。

 2. 俥九進二　　將4退1　　3. 兵八平七　　車3平2

 4. 俥九退一　　卒1平2　　5. 俥九退一　　卒2平3

 6. 俥九平二　　士5退6

黑如改走車2進7，則帥五退一，車2平6，俥二平九。絕殺，紅勝。

 7. 俥二平七　　車2進7　　8. 帥五退一　　士6進5

黑如改走士4退5，則俥七平六，將4平5，兵七進一。絕殺，紅勝。

 9. 俥七平九　　車2退7　　10. 俥九平二　　士5退6

 11. 俥二平七　　車2進8　　12. 帥五退一　　士6進5

 13. 俥七平九　　車2退8　　14. 俥九平二　　士5退6

 15. 俥二平七

黑車必丟，紅勝。

試卷2 傌兵的殺法問題測試

第1題

提示：「停著」取勝。

第2題

提示：控制黑馬活動。

第3題

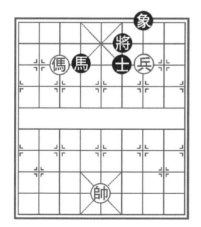

提示：衝兵捉死黑馬。

第4題

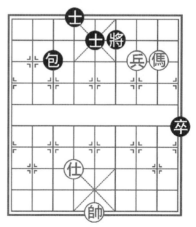

提示：老兵控將，「天馬行空」。

第5題

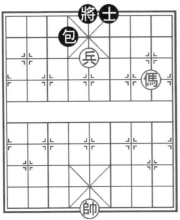

提示：得士獲勝。

第6題

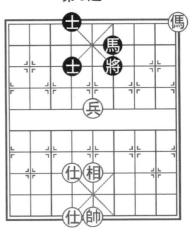

提示：鎖住黑馬，老帥助戰。

第7題

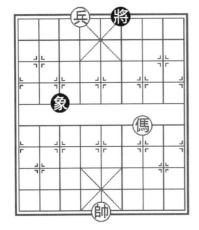

提示：擒象獲勝。

第8題

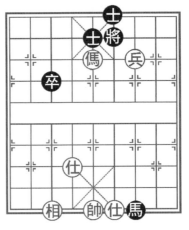

提示：控制黑卒，捉死黑馬。

第9題

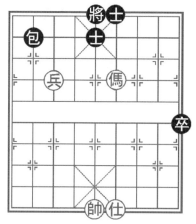

提示：吃掉黑方包卒取勝。

第10題

提示：控制中路獲勝。

試卷2解答

第1題：

　　1. 帥五進一　　馬5退3　　2. 傌七退八　　……

　　運傌選位取勢，是入局的佳著。如改走傌七進五再傌五退六，勝法與主著相同。

　　2.……　　馬3進2　　3. 傌八進六　　馬2進4

　　4. 傌六進八　　馬4退3　　5. 帥五進一

　　黑方欠行，紅勝。

第2題：

　　1. 傌四進六　　將5平4

　　黑如改走馬2進4，則兵七進一，將5平4，兵七進一，士5進4，兵七進一。紅勝。

2. 傌六進八　　　將4平5

黑如改走將4進1，則兵七進一。以下衝兵到底線得馬，演成傌兵必勝雙士的殘局。

　3. 兵七進一　　　馬2進4　　　4. 傌八退六　　　……

掛空角圍困將府，使黑方只能動將，以下衝兵成殺，是制勝的妙著。

　4. ……　　　　　將5平4　　　5. 兵七進一　　　士5進4

6. 兵七進一　　　紅勝。

第3題：

　1. 兵三進一　　　……

衝兵得象是入局的正確途徑。如改走傌七進六，則將6退1，兵三平四，馬4退5。紅方難以進取。

　1. ……　　　　　將6退1　　　2. 兵三進一　　　將6進1

　3. 傌七進六　　　……

跳傌打將困住黑馬，是取勝的佳著。

　3. ……　　　　　馬3退4　　　4. 帥五平四　　　……

平帥加強圍困，以下平兵捉死黑馬，是本局取勝的精華。

　4. ……　　　　　將6平5　　　5. 兵三平四　　　將5平4

6. 兵四平五

形成傌兵必勝單士的殘局，紅勝。

第4題：

1. 兵三進一　　　將6退1　　　2. 兵三進一　　　將6平5

3. 傌二退四　　　包3退1　　　4. 傌四進六　　　包3平4

5. 傌六退八　　　卒9平8　　　6. 傌八進七　　　卒8平7

7. 傌七退六　　　卒7平6　　　8. 傌六進四

紅勝。紅方老兵控將，帥占中路，使黑方雙士不能轉換，「天馬行空」而取勝。著法精彩之致，令人回味。

第5題：

1. 傌二進三　　將5平4

黑如改走包4平6，則帥五平六，士6進5，帥六進一，士5退4，兵五平四。紅兵捉死黑包，形成單傌擒孤士的必勝殘局。

2. 帥五平六　　包4進5　　3. 傌三退二　　包4進1

4. 傌二進四　　將4進1　　5. 傌四進二　　士6進5

6. 傌二退一

無論黑方怎樣應對，紅方下一著傌一進三必得黑士而勝定。

第6題：

1. 傌一退三　　……

這是先發制人的一著，即鎖住黑馬，控制全局，從而導向勝勢。本局容易產生如下錯誤的進攻方法：兵五進一，馬6退8，傌一退二，馬8進7，相五進三（如兵五平四，則將6平5。和棋），將6退1，兵五平四，將6退1，兵四進一，馬7退8。和棋。

1. ……　　　　將6平5　　2. 兵五進一　　將5退1

黑如改走將5平6，則相五進三絕殺。

3. 兵五平四　　將5進1

黑如改走將5平4，則兵四進一，將4平5，帥五平四。紅方得馬勝定。

4. 兵四進一　　……

棄兵利用老帥助戰而擒將，是本局的精華，給人以精神

享受。

4. ……　　　　將5平6　　5. 相五進三　　士4退5

6. 傌三退二　　紅勝。

第7題：

1. 傌三進一　　將6進1　　2. 傌一進三　　將6進1

3. 帥五進一　　象3退1　　4. 傌三退五　　將6平5

黑如改走將6退1，則傌五進六，將6進1，帥五退一。

黑象必丟，紅勝。

5. 帥五平四　　將5退1　　6. 傌五進七　　象1進3

7. 帥四退一　　象3退5　　8. 帥四平五

捉死黑象，紅勝。

第8題：

1. 傌五退四　　馬7退6　　2. 帥五進一　　馬6退5

3. 傌四進二　　士5進4

黑如改走馬5退6，則帥五退一，卒3進1，相七進九，

士5進4，兵三平四。紅勝。

4. 兵三進一　　將6平5　　5. 傌二進四　　卒3進1

6. 相七進九　　將5進1　　7. 傌四退三

黑馬被捉死，紅勝。

第9題：

1. 傌四進六　　包2平4　　2. 兵七進一　　卒9平8

3. 兵七進一　　將5平4　　4. 兵七進一　　將4平5

5. 傌六退七　　卒8平7

黑如改走包4平3，則傌七進八，包3進1，傌八進九，

包3平4，傌九退七，包4退1，傌七退六，包4進1，傌六

進四。紅勝。

6. 傌七進八　　卒7平6　　　7. 傌八進六　　卒6平5

8. 傌六退八　　卒5進1　　　9. 傌八退六　　士5進4

10. 傌六退四　　卒5進1　　11. 傌四退三　　卒5進1

12. 仕四進五

形成傌兵必勝雙士的殘局，紅勝。

第10題：

1. 兵七進一　　將4退1　　　2. 兵七進一　　將4退1

黑如改走將4進1，則傌八進九，包1平5，傌九退七。抽吃黑包，紅勝。

3. 傌八進七　　包1平5

黑如改走包1平9，則兵七進一，將4平5，傌七進九，包9退4，傌九退八，包9進1，傌八退六，包9退1，傌六進四，包9平6，帥五進一。困斃，紅勝。

4. 兵七平六　　將4平5　　　5. 傌七退五　　包5進2

6. 帥五進一　　包5退2　　　7. 帥五進一　　包5進1

8. 傌五退三　　包5退4　　　9. 傌三進二　　包5平8

10. 傌二進四　　紅勝。

試卷3　炮兵的殺法問題測試

第1題

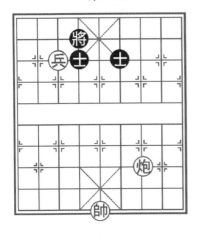

提示：使黑方欠行。

第2題

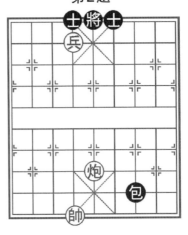

提示：老帥困將，炮顯威力。

第3題

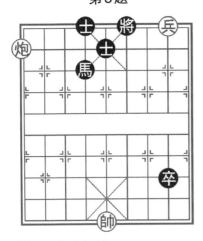

提示：老兵控將

第4題

提示：「鐵門拴」殺。

第5題

提示：兵控將，帥制卒。

第6題

提示：消滅黑卒。

第7題

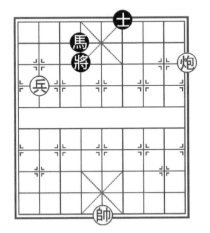

提示：破士後，炮兵叫殺。

第8題

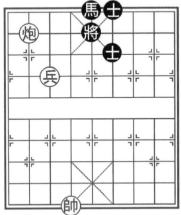

提示：運用停著，控制馬將的活動。

第9題　　　　　　　　　第10題

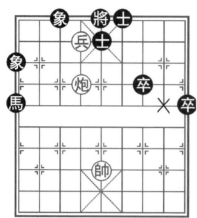

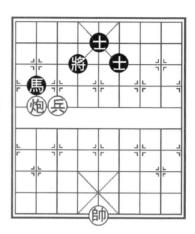

提示：形成「小鐵門拴」絕殺。

提示：炮兵合圍，聚殲馬士。

試卷3解答

第1題：

1. 兵七進一　　將4退1　　2. 兵七進一　　將4進1

3. 炮三進六

黑方欠行，紅勝。

第2題：

1. 炮五平七　　……

平炮叫殺（伏炮七進七再兵六進一勝），迫使黑方上士受困。

1. ……　　士4進5　　2. 帥六平五　　……

平帥拴鏈，不讓黑方揚士解脫。

2. ……　　　　　包7退1

退包的目的一是阻止紅炮開邊催殺，二是準備平中解危。

3. 炮七平四　　　……

阻擋黑包平中，是取勝的關鍵之著。

3. ……　　　　　包7退6　　4. 炮四平三　　　包7進5

5. 帥五進一　　　包7退1　　6. 炮三進一　　　紅勝。

第3題：

1. 兵二平三　　　……

老兵在殘局中大放異彩，平兵攆將回宮是獲勝的唯一途徑。

1. ……　　　　　將6平5　　2. 炮九退五　　　卒8平7

3. 炮九平一　　　馬4進5

黑如改走馬4退6，則炮一進六，馬6退8，兵三平二。紅勝。

4. 炮一平五　　　卒7平6　　5. 帥五進一　　　卒6平7

6. 帥五平四　　　卒7進1　　7. 帥四進一　　　卒7平8

8. 兵三平四　　　紅勝。

第4題：

1. 炮五平一　　　士6進5　　2. 帥四平五　　　象3退1

3. 炮一平七　　　……

獲勝的關鍵之著，迫使黑方3路底象飛向5路，炮平中路後製造鐵門拴，從而獲勝。

3. ……　　　　　象3進5　　4. 炮七平五　　　象1退3

5. 帥五平四　　　象3進1　　6. 兵四進一　　　紅勝。

第5題：

1. 炮四平六　　　包7平4　　2. 仕六退五　　　包4平5

3. 帥五平六　　　……

平帥，部署「兌子取勢」。

3. ……　　　　　包5平7

黑如改走卒3進1，則仕五進六，包5平4，炮六進二，卒3平4，炮六平三，卒4進1，帥六平五，將4退1，兵五進一，卒4平3（如卒4進1，則帥五平四，以下退炮打死黑卒而取勝），帥五進一，卒3平4，帥五平四。黑卒必被捉死，紅勝。

4. 仕五進六　　　包7平4　　5. 炮六進二　　　……

此時兌炮，恰到好處，拴死黑卒，紅方勝定。

5. ……　　　　　卒3平4　　6. 仕六退五　　　將4退1

7. 兵五進一　　　卒4進1　　8. 仕五進六　　　紅勝。

第6題：

1. 炮七進一　　　馬2退3　　2. 帥五平四　　　卒1平2

3. 炮七退一　　　馬3進2　　4. 仕四進五　　　卒2平1

黑方如改走卒2進1，則紅炮七進一再炮七平六成殺。再如黑走卒2平3，則炮七進一，馬2退1，炮七平六，卒3平4，炮六進二。紅炮吃掉黑卒後勝定。

5. 炮七平八　　　……

利用炮的控制力量（黑方防叫將不敢動馬），迫使黑方進卒，是獲勝的重要步驟。

5. ……　　　　　卒1進1　　6. 炮八平七　　　……

與第5著的作用相同，迫使黑方繼續進卒。兩次平炮，果真奇妙，值得學習。

6. ……　　　　卒1進1　　　7. 炮七平三　　　……

進攻性的停著，迫使黑卒衝到底線就擒，是獲勝的又一重要步驟。

7. ……　　　　卒1進1

黑如改走馬2退3，則炮三平六，馬3進4，仕五退四，卒1平2，帥四平五，卒2平3，炮六平五。黑馬必失，紅勝。

8. 帥四退一　　馬2退3　　　9. 炮三平九　　馬3進2

10. 炮九平六　　馬2進4　　11. 仕五退六

黑方欠行，紅勝。

第7題：

1. 帥五進一　　士6進5

黑如改走馬4退2，則兵八進一，將4退1（士6進5，炮一退一，士5退6，炮一平八，馬2進4，兵八平七。紅勝），炮一退一，將4進1（將4退1，炮一進三。吃將抽得黑馬，勝定），炮一平八，馬2進4，兵八平七。紅勝。

2. 兵八平七　　馬4退2　　　3. 炮一進一　　士5退5

4. 兵七平六　　將4退1　　　5. 炮一退六　　士6進5

黑如改走將4退1，則炮一平六，馬2進4，兵六進一，士6進5，帥五退一，士5退6（士5進4，帥五進一。黑方欠行，紅勝），炮六進六，士6進5，兵六平五，將4進1，兵五進一。紅勝。

6. 炮一平六　　士5進4　　　7. 炮六進五　　馬2進1

8. 炮六平七　　馬1進2　　　9. 炮七退二　　馬2進3

10. 炮七退一　　紅勝。

第8題：

1. 帥六進一　　將5進1

黑如改走將5平6，則兵七平六，將6平5，兵六進一，將5平6，兵六平五，馬5進4，兵五平六。紅勝。

2. 兵七平六　　士6退5

黑如改走將5退1，則兵六平五，將5平6，兵五進一，馬5進4，兵五平六。紅勝。

3. 兵六平五　　將5平6　　4. 帥六平五　　馬5進3

黑如改走士5進4，則兵五進一，將6退1，帥五進一，馬5進6，兵五進一。紅勝。

5. 兵五平四　　將6退1　　6. 帥五退一

黑方欠行，紅勝。

紅方還有一種勝法，著法如下：

1. 兵七進一　　將5進1　　2. 炮八退一　　將5退1

3. 炮八平九　　將5平6　　4. 炮九進一　　將6平5

5. 兵七平六　　將5平6　　6. 兵六平五　　馬5進4

7. 帥六平五　　馬4進5　　8. 炮九平八　　馬5退3

9. 兵五進一　　紅勝。

第9題：

在象棋對弈中，任何一種攻法，都會遭到對手的頑強抵抗，總要幾經周折，苦心爭鬥，才能達到預期的目的。本題，顯而易見紅炮的進軍目標是「×」位。然而要達到此目標，必須精心謀劃，曲折迂迴方可。

1. 炮六退一　　象1進3　　2. 炮六平九　　卒9進1

3. 炮九退二　　……

退炮具有遠見，從左翼轉向右翼去威脅對方，是奔向

「×」位唯一正確的途徑，同時也是取勝的關鍵性著法。如改走炮九退一，則無法取勝，變化如下：炮九退一，卒9平8，炮九平四，卒8平7，炮四進一，卒7平6，炮四平二，象3退5，炮二平五，卒6平5，帥五平六，卒5平4。紅失去勝機。

 3.……　　　　　卒9平8　　4.炮九平一　　卒8平9

 5.炮一平四　　　卒9平8　　6.炮四進二　　卒7進1

 7.炮四進一　　　卒7進1　　8.炮四平二　　……

紅炮終於運到了二路，透過要殺「悶宮」，迫使黑方退象，然後再炮平中路，形成著名的「小鐵門拴」，絕殺無解。

 8.……　　　　　象3退5　　9.炮二平五　　卒7平6

10.帥五平六　　　紅勝。

第10題：

 1.兵七進一　　　馬2退1

黑如改走馬2退3，則兵七進一，將4退1，兵七進一，將4退1（將4進1，炮八進二。紅得士，勝定），炮八平二，士5進4（士5退6，炮二進三，士6進5，兵七平六，將4平5，炮二退三，將5平6，炮二平四，將6平5，帥五進一。黑方欠行，紅勝），炮二進三，士6退5，兵七平六，將4平5，帥五平四，士5進6，帥四進一，士6退5，炮二退八，士5進6，炮二平五，將5平6，炮五平四。紅方得士，勝定。

 2.炮八平二　　　馬1退3　　3.炮二進三　　……

用炮控制，才能取勝。如改走兵七進一，則將4退1，兵七進一，將4退1。紅方無法取勝。

3. ……　　　士5退6　　4. 兵七進一　　將4退1

5. 帥五進一　　將4退1

黑如改走馬3進4，則帥五平六，將4平5，兵七平六。紅勝。

6. 炮二進一　　將4進1　　7. 炮二平七　　士6退5

8. 炮七平八　　……

形成炮高兵必勝雙士的殘局。要想取勝，必須著法正確。如誤走兵七進一，則將4進1，炮七平八，士5進6，炮八退三，士6退5，炮八平二，士5退4。紅兵被黑將所控制，無法靠近中路，沒有辦法獲得用炮兌換雙士的機會，和棋已定。

8. ……　　　士5進6　　9. 炮八退三　　士6退5

10. 炮八平二　　士5進6　　11. 炮二進二　　將4退1

12. 兵七進一　　士6進5　　13. 兵七平六　　將4平5

14. 炮二退二　　將5平6　　15. 炮二平四　　將6平5

16. 帥五退一

黑方欠行，紅勝。

試卷4　俥傌的殺法問題測試

第1題

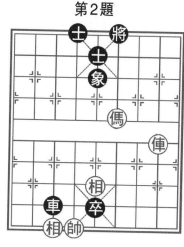

提示：跳傌叫將，逼將高懸。

第2題

提示：「釣魚傌」成殺。

033

第3題

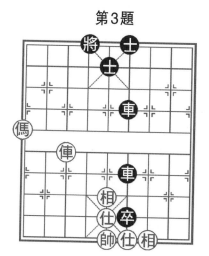

提示：俥傌叫將，逼將高懸。

第4題

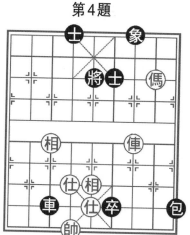

提示：步步要殺，尋機成殺。

第5題

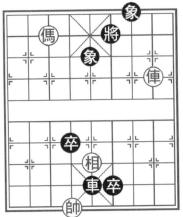

提示：連消帶打，尋找殺機。

第6題

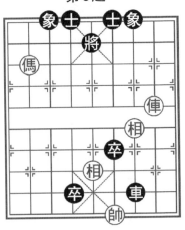

提示：縮小黑將活動範圍，伺機擒將。

第7題

提示：退傌控車。

第8題

提示：進俥下2路，逼黑方上士，阻斷黑將歸路。

第9題

提示：單相建功。

第10題

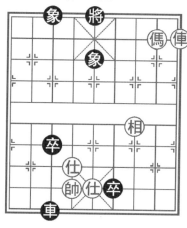

提示：俥控將，傌要殺。

試卷4解答

第1題：

1. 傌四進六　　將6進1　　2. 傌六退五　　將5退1

3. 傌五進三　　將6進1　　4. 俥九退一　　象7進5

5. 俥九平五

紅勝。這是俥傌成殺的一種定式，值得借鑒。

第2題：

1. 俥二進五　　……

正著！如誤走傌四進三，則將6進1，傌三進二，將6退1。紅不成殺，黑方勝定。

1. ……　　　　將6進1

黑如改走象5退7，則傌四進三，將6進1（將6平5，

俥二平三，士5退6，俥三平四。紅勝），傌三退五，將6進1，俥二退二。紅勝。

2. 俥二退一　　　將6退1

黑如改走將6進1，則傌四進二殺。

3. 傌四進三　　　將6平5　　　4. 俥二進一　　　象5退7

5. 俥二平三　　　士5退6　　　6. 俥三平四

紅勝。傌與將在棋盤上呈田字形，俥傌合作殺將，這種殺著又稱「勒傌俥」。這種殺法也是俥傌成殺的一種定式。

第3題：

1. 俥七進五　　　將4進1　　　2. 傌九進八　　　……

制勝的關鍵之著。如改走傌九進七，則後車平3（將4進1，俥七退二，將4退1，俥七進一，將4進1，俥七平六。紅勝），俥七退三。成為和棋。

2. ……　　　　　將4進1　　　3. 俥七退二　　　將4退1

4. 俥七退三　　　將4進1　　　5. 傌八進七　　　將4退1

黑如改走將4平5，則俥七進三，士5進4，俥七平六。紅勝。

6. 俥七平六　　　士5進4　　　7. 俥六進三

紅勝。傌與將在棋盤上呈口字形，傌俥合作殺將，俗稱「鉤子傌」。

第4題：

1. 傌二退四　　　……

回傌橫向鉤將叫殺，是取勝的正確途徑。如改走俥三平五，則將5平4，傌二退四，將4退1。紅方失去勝機。

1. ……　　　　　將5退1

黑如改走士6退5，則傌四進三。紅速勝。

2. 俥三進四　　　將5進1

黑如改走將5退1，則傌四進六，將5平6，俥三平四。紅方速勝。

3. 俥三平六　　……

限制將的活動，佔據象眼叫殺，逼黑方落士堵將路，是入局的好著。

3. ……　　　士6退5　　4. 俥六退四　　　將5平6

5. 俥六平四　　……

布成「傌後俥」與將同線的殺勢，黑已無法解救。

5. ……　　　將6平5　　6. 傌四進三　　　將5平4

7. 俥四平六

紅勝。這種殺法是一種俥傌冷著。

第5題：

1. 俥二進二　　　……

叫將，準備借傌使俥調整位置攻將，是紅方取勢的正著。

1. ……　　　將6退1　　2. 俥二退五　　　將6進1

3. 俥二平四　　將6平5　　4. 俥四平六　　　將5平6

5. 傌七退六　　將6退1　　6. 傌六退四　　　……

此著退傌，已構成絕殺，黑已無法解救。

6. ……　　　卒6進1　　7. 傌四進三　　　將6平5

8. 俥六進六

紅勝。

紅方還有一種取勝方法，雖然著數較多，但也很精彩，充分展現了俥傌的密切配合，現介紹給廣大棋藝愛好者：

前4個回合與第1種殺法完全相同。

5. 俥六平四　　將6平5　　6. 俥四平三　　將5平6

7. 傌七退五　　將6平5

黑如改走車5退1，則傌五進六，將6平5（車5退7，俥三平四，將6平5，俥四平五，象7進5，俥五進四，將5平6，俥五進二。紅方得車，勝定），傌六退七。黑無法解殺，紅勝。

8. 傌五進七　　將5平6　　9. 俥三進五　　將6退1

黑如改走將6進1，則傌七進五，將6平5，俥三平四，伏傌五退七殺。紅勝。

10. 俥三進一　　將6進1　　11. 俥三退一　　將6退1

12. 傌七退五　　將6平5　　13. 俥三平四

伏傌五進七殺。紅勝。此種殺法也是一種俥傌冷著。

第6題：

1. 俥二平五　　……

先用俥橫向打將，逼黑方飛中象，縮小將的活動範圍，是正確的進攻途徑。如先動傌，走傌八退六，則將5平4，俥二平六，卒4平5，傌六退八，將4平5，傌八進七，將5進1，傌七進六，將5退1。紅不成殺，黑勝。

1. ……　　　　象3進5

黑如誤走將5平6，則傌八退六絕殺。紅方速勝。

2. 傌八退六　　將5平4

黑如誤走將5退1，則俥五平二形成絕殺。紅方速勝。

3. 俥五平六　　象5進7

飛象擴大將的出路。如改走卒4平5，則傌六退八，將4平5，傌八進七，將5退1，俥六進四。紅勝。

4. 傌六進四　　將4平5　　5. 俥六進三　　將5進1

6. 傌四退五　　　士6進5

黑如改走卒4平5，則傌五進三，將5平6，俥六平四。紅勝。

7. 俥六退二　　　……

紅如誤走傌五進三，則將5平6，俥六退三，車7平6，帥四進一，卒6進1，帥四退一，卒6進1，帥四平五，卒6進1。紅方功虧一簣，黑勝。

7. ……　　　士5退6　　8. 俥六平五　　　將5平4

9. 俥五進二

紅勝。這又是一種俥傌冷著，紅方步步伏殺，著法精彩適用。

第7題：

1. 傌七退五　　　……

紅如改走俥二進一，則將6退1，俥二平五，卒3進1。紅雖有優勢，但不易取勝。

1. ……　　　將6退1　　2. 俥二進二　　　將6退1

黑如改走將6進1，則傌五退三，車3平7，俥二平三。捉死車，形成單俥必勝馬雙士的殘局。

3. 傌五進三　　　馬5退7

黑如改走將6平5，則俥二進一，士5退6，俥二平四。紅勝。

4. 俥二平三　　　車3平7　　5. 相三進五　　　卒3進1

無奈之著，只得送卒。如改走士5進6，則俥三進一，將6進1，俥三平四，將6平5，俥四退二。形成俥傌勝車卒士的殘局。

6. 相五進七　　　車7進6　　7. 帥五進一　　　車7退6

8. 相七退五　　車7進5　　9. 帥五退一　　車7退5

10. 相五進三

至此，一支紅相擋車，黑方的所有子力均被禁錮，紅方勝定。

第8題：

1. 俥八進二　　……

進俥是妙著，為勝利創造了條件。如改走傌三退五，則將6平5，帥五平四，車4平3，俥八平六，將5退1。紅方雖有優勢，但不易取勝。

1. ……　　士4進5

黑如改走車4平5，則傌三進五，象3進5，俥八退二。提吃包之後，形成單俥巧勝士象全的殘局。

2. 俥八退六　　包4進4

黑如改走包4平6，則俥八平二，車4平5，帥五平四。絕殺，紅勝。

3. 傌三退五　　將6平5

黑如改走將6退1，則傌五進六，士5進4，俥八平六，士6進5，俥六平四，士5進6，帥五平四，士4退5，俥四平二，士5進4，俥二進五，士4退5，俥二進一，將6退1，俥二平五。紅勝。

4. 俥八進四　　包4退4

黑如改走車4進2，則俥八平五，將5平6，俥五進二，車4平5，俥五退三。紅勝。

5. 帥五平四　　車4退2　　6. 傌五進三　　包4平6

7. 俥八平五　　將5平4　　8. 俥五平四　　將4退1

9. 俥四平八　　……

也可改走傌三進四取勝。

9. ……　　　　車4平5　　10. 傌三進四　將4進1

11. 俥八平六　　將4平5　　12. 傌四退三

紅勝。

第9題：

1. 傌七進六　　車5退5

被逼無奈。如改走將6平5，則傌六進七，將5退1，俥
六進五，將5退1，俥六平四。紅速勝。

2. 相三進五　　　……

飛相係精巧之著，既解除了黑方的殺著，又對黑車起到
阻隔作用。

2. ……　　　　卒3平2

黑如改走卒6平5，則帥六平五，將6平5，帥五平六，
車5平6，傌六進七，將5平6，傌七進五，將6平5（將6退
1，傌五退六。叫將抽車，勝定），傌五退三，車6退2，俥
六進四，將5退1，俥六進一，將5退1，俥六平四。紅得
車，勝定。

3. 帥六進一　　卒2平3　　4. 帥六進一　　卒6平5

5. 相五進三　　　……

飛相可以解除後顧之憂，為進攻創造條件。兩次飛相，
真耐人尋味！

5. ……　　　　卒5平6　　6. 傌六進五　　　……

馬進中宮，下一步傌五進三要殺，是入局的佳著。

6. ……　　　　將6退1

黑如改走將6平5，則傌五進三絕殺。

7. 傌五退七　　車5平6　　8. 傌七進六　　將6退1

9. 傌六退五　　將6進1　　10. 俥六進五　　將6進1

11. 傌五進六

絕殺無解，紅勝。

本局屬俥傌冷著，紅方採用圍困之法解除了黑方虎視眈眈的威脅，然後弈出冷著，俥傌迂迴而勝。

第10題：

1. 傌二退四　　將5平4

不能走將5平6，否則俥一平五。紅方速勝。

2. 俥一退二　　將4進1　　3. 俥一平六　　將4平5

4. 俥六平七　　將5平6

黑如改走將5平4，則俥七進二，將4退1，俥七退一，將4進1，俥七平五，卒3進1，俥五進二，將4進1，傌四退五，將4退1，傌五進七，將4進1，俥五平六。紅勝。

5. 傌四進二　　將6平5　　6. 俥七進二　　將5退1

7. 傌二退四　　將5平4　　8. 俥七退一　　……

退俥瞄中象叫殺，逼黑方上將自塞象眼而失象，是本局獲勝的精華。

8. ……　　　將4進1　　9. 俥七平五　　卒3進1

10. 俥五進二　　將4進1　　11. 傌四退五　　將4退1

12. 傌五進七　　將4進1　　13. 俥五平六　　紅勝。

試卷5 俥炮的殺法問題測試

第1題

提示：平俥要殺，進炮追殺。

第2題

提示：撈月取勝。

第3題

提示：「閃門將」成殺。

第4題

提示：得卒取勝。

第5題

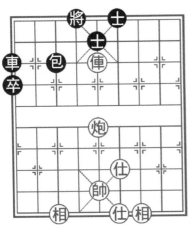

提示：炮平六路，對黑方進
行圍困。

第6題

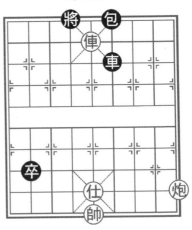

提示：俥炮催殺，伺機得
黑包獲勝

第7題

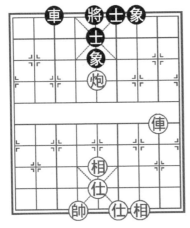

提示：破一象取勝。

第8題

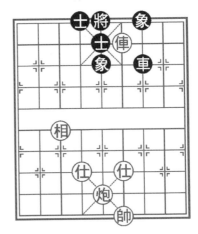

提示：破一象取勝。

第9題

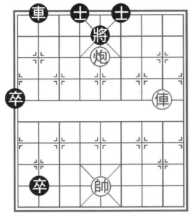

提示：俥平中路，用炮悶將。

第10題

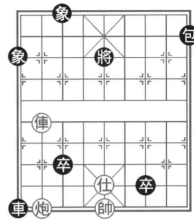

提示：俥占中路，退仕露帥。

試卷5解答

第1題：

1. 俥七平三　　……

這是俥炮冷著的一種定式。

1. ……　　　將5平6　　2. 炮七進八　　……

升炮催殺，是本局獲勝的重要步驟。如走俥三進二，則將6進1，俥三退一，將6進1，炮七進八，士5進4，俥三退四，車4平6，俥三進三，將6退1，俥三進一，將6退1。紅方失去勝機。

2. ……　　　　車4退7

只好退車解殺。如走士5進6，則俥三平四。紅方速勝。

3. 俥三進二　　將6進1　　4. 俥三退一　　將6進1

黑如改走將6退1，則炮七進一。紅勝。

5. 俥三退七　　將6退1　　6. 俥三平四　　紅勝。

第2題：

1. 俥七平三　　將5平6　　2. 俥三進四　　將6進1

3. 俥三退一　　……

把將逼上樓，是入局的好著。

3. ……　　　　將6進1　　4. 炮七進八　　……

進炮催殺，黑方勢必揚士，為撈月鋪平道路，是紅方獲勝的關鍵。

4. ……　　　　士5進4　　5. 炮七平四　　……

平炮倒打車，做成海底撈月，以下退俥棄炮成殺。

5. ……　　　　卒7平6

黑如改走車6平3，則俥三退五後再俥三平四。紅勝。

6. 俥三退四　　將6退1　　7. 俥三平四　　紅勝。

第3題：

1. 俥五退六　　車4進2　　2. 仕五進六　　車4平9

黑如改走包4進5，則炮一平六拴死車包。紅勝。

3. 俥五進五　　將4進1　　4. 俥五平六　　將4進1

5. 炮一平六　　紅勝。

第4題：

1. 俥三進五　　將6進1　　2. 俥三退八　　……

正著！如改走俥三退一，則將6退1，俥三平五，車1進3，炮四平九，士6退5。紅無法取勝，和棋。

2. ……　　　　車1平2　　3. 俥三平四　　卒6平7

4. 俥四進一　　車2平1　　5. 帥六平五　　車1平2

黑如改走車1平5，則俥四平五，車5平6，仕五退六，士5進4（將6退1，俥五進六，車6進3，帥五平四。紅勝），俥五進五，士4退5，俥五進一，將6退1，俥五退一，卒7進1，俥五平四。紅勝。

6. 俥四平五　　卒7平6　　7. 仕五退六　　車2退5

8. 俥五進一　　卒6進1　　9. 俥五平四　　紅勝。

第5題：

1. 炮五平六　　……

平炮封鎖肋道，加強圍困，是取勝的關鍵。

1. ……　　　　將4進1

無奈之著。如改走車1平2，則俥五平六，將4平5，炮五平二，車2進6，帥五退一，車2平8，俥六平七。吃包叫殺，紅方勝定。

2. 俥五退一　　將4退1

黑還有兩種走法，都不免一敗，分別演弈如下：

甲：包3平5，俥五平六，士5進4（車1平4，帥五平六。紅炮可換得黑方車士勝定），俥六平九，將4平5，俥九進一。紅勝。

乙：車1退2，俥五平六，包3平4，俥六平九，包4平1，紅以下飛邊相，退肋炮平九奪包，紅勝定。

3. 俥五平六　　將4平5　　4. 俥六進一　　……

這是控制全局的最佳點位，使圍困進一步加強，是本局制勝的精華。

4. ……　　　　車1平2　　5. 炮六平二　　車2進6

6. 帥六退一　　車2平8　　7. 俥六平七

紅俥吃包要殺，勝局已定。

本局是一則古局改編的俥炮冷著，是以圍困戰術為中心而制勝的典型。

第6題：

1. 仕五進六　　……

揚仕叫殺，逼黑方伸車攔擋變成低頭車，為俥炮攻殺創造有利條件，是本局獲勝的關鍵。如誤走俥五退六，則包6平5，炮一進八，包5進2，炮一退七，此時黑如走車6進5，則俥五進五，車6平9。可成和局。

1. ……	車6進6	2. 俥五退四	包6進1
3. 炮一進七	包6平1	4. 俥五進五	將4進1
5. 炮一平九	卒2平3		

黑如改走車6平4，則炮九進一，卒2平3，炮九平六，卒3平4，俥五退四叫殺。紅勝。

6. 俥五退一	將4退1	7. 俥五退四	車6退7
8. 俥五進五	將4進1	9. 炮九平四	紅勝。

第7題：

1. 俥二平六	車3平2	2. 相五退七	車2平3
3. 相三進五	車3平2	4. 相五進七	車2平3
5. 炮五退四	車3平2	6. 俥六進一	車2平3
7. 相七進九	車3平2	8. 俥六平三	車2進7
9. 炮五進二	車2進2	10. 帥六進一	車2退6
11. 俥三進四	車2平4	12. 仕五進六	將5平4
13. 俥三退七			

紅得象勝。紅棋幾手運相調形，嚴謹有序，乃殘局精華。

第8題：

1. 炮五退一　　……

退炮著法正確。如改走甲：炮五進一，車7進1，仕四退五，車7平5。和局。乙：俥四退二，車7進7，帥四進一，車7平5，炮五平八，車5平2，炮八平五，車2退1。下一步用車啃炮，士象全和單車。

1. ……　　　車7平8

黑如改走車7進1，則仕四退五，車7退1，仕五退六。紅方速勝。

2. 俥四退二	車8平7	3. 炮五進六	象7進9
4. 仕四退五	車7退2	5. 俥四進一	象9進7
6. 帥四進一	車7平8	7. 俥四平三	車8平6
8. 仕五進四	車6進3	9. 俥三進二	車6退3
10. 俥三退四	紅勝。		

第9題：

1. 俥二平五　　將5平4

黑還有兩種應法，都不免一敗，變化如下：

甲：將5平6，炮五平七，士6進5，炮七進一，士5進6，炮七退八，將6退1（如車2進7，則炮七平四，士6退5，俥五平四。以後的勝法與主著大體相同），俥五平四，士4進5（如改走將6進1或車2進2，均無濟於事，紅方只要炮七平四，即可勝），炮七平四，車2進7，俥四平七，車2平6，帥五退一，卒1進1，俥七進四，將6進1，俥七退一，卒1進1，俥七平五，將6退1，俥五退1。紅勝。

乙：將5退1，炮五平七，士6進5，炮七進一，卒2平3，俥五平八，卒3平4，帥五退一，車2平3，俥八平二。

紅勝。

2. 炮五平六　　　士4進5　　　3. 炮六退五　　　車2進6

4. 俥五平六　　　士5進4　　　5. 俥六平八　　　車2平4

6. 帥五進一　　　卒2平3　　　7. 俥八進三　　　將4退1

8. 俥八進一　　　將4進1　　　9. 俥八平四　　　卒3平4

10. 俥四退二　　　紅勝。

第10題：

1. 俥八平五　　　將5平6

如改走將5平4，則仕五退六，包9平4，俥五進三殺。紅方速勝。

2. 仕五退六　　　包9平6　　　3. 炮八進七　　　包6退1

4. 炮八進二　　　……

正著。如改走俥五進五，則將6退1，炮八進二，象3進5，炮八平四，象1退3。黑方優勢。

4. ……　　　　　象3進5

黑如改走將6退1，則俥五進四，將6進1，炮八平四，象3進5，俥五退一，將6退1，俥五退一。紅勝。

5. 俥五進三　　　將6退1　　　6. 俥五進一　　　將6進1

7. 俥五進一　　　將6退1　　　8. 炮八平四　　　象1進3

9. 俥五退三　　　象3退5　　　10. 俥五進一　　　車1退8

11. 炮四平二　　　卒7平6　　　12. 俥五退三　　　卒6進1

黑如改走將6退1，則炮二退七，卒6進1，帥五進一，車1進7，帥五進一，車1平6，仕六進五。紅勝。黑如再改走車1進1，則炮二平四。紅速勝。

13. 帥五進一　　　車1進7

黑如改走車1進1，則俥五平四，車1平6，俥四進三，

將6進1，帥五進一，卒3進1，仕六進五，卒3平4，仕五退四，將6退1，帥五平六，卒4平3，仕四進五。紅勝。

14. 帥五進一　　車1平6　　15. 仕六進五　　……

算度精確！如改走俥五進四，則將6退1，俥五進一，將6進1，炮二平四，車6平8，炮四退九，車8退1，帥五退一，車8進2，炮四進二，車8平6，俥五退七，卒3進1。紅無法取勝，和棋。

15. ……　　　　卒6平7　　16. 炮二退七

紅勝。

試卷6　俥傌兵的殺法問題測試

第1題

提示：棄兵。

第2題

提示：棄俥。

第3題

提示：棄兵。

第4題

提示：棄俥。

第5題

提示：平兵逼將。

第6題

提示：平俥閃擊。

第7題

提示：俥閃擊，傌掛角，老兵建功。

第8題

提示：棄兵，捉車。

象棋升級訓練——中級篇

054

第9題

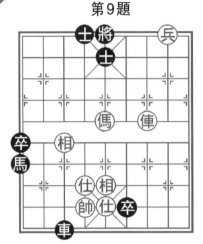

提示：俥進底線，傌掛左角。

第10題

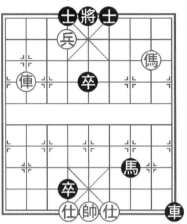

提示：棄兵。

試卷6解答

第1題：

1. 傌八進七　　將4進1　　2. 兵四平五　　士6進5

3. 傌七進八　　……

也可改走傌七退五叫將入局。

3. ……　　　　將4退1　　4. 俥二進九　　士5退6

5. 俥二平四　　紅勝。

第2題：

1. 傌五進四　　……

這是正確的入局途徑。如改走傌五進六，則士5進4（將5平6，俥一進四，將6進1，兵五進一，將6進1，俥一退二。紅勝），俥一進四，包6退4。紅不成殺，黑勝。

1. ……　　　　將5平6

黑如改走車8平6，則兵五進一，士4進5，俥一進四。紅勝。

2. 俥四進二　　將6進1

黑如改走將6平5，則兵五進一，士4進5，俥一進四，包6退4，俥一平四。紅勝。

3. 俥二退三　　……

棄俥成殺，是入局的妙著。

3. ……　　　　馬8退7　　4. 俥一平四　　士5進6

5. 俥四進二　　紅勝。

第3題：

1. 俥二進五　　象5退7

黑如改走將6進1，則兵四進一，將6進1（士5進6，俥二退一），俥二平四。紅方速勝。

2. 俥二平三　　將6進1　　3. 兵四進一　　將6進1

4. 俥三平四　　……

憑藉俥的遙控力量，硬平俥於士口撐將，是獲勝的關鍵。如改走俥三退二，則將6退1，俥六退五，象3進5。紅不成殺，黑方勝定。

4. ……　　　　將6平5　　5. 俥六退七　　紅勝。

第4題：

1. 俥八進六　　……

棄俥取勢，是獲勝的關鍵。如改走俥三進五，則士5退6，俥八進六，將5進1，兵四平五，將5平4。紅不成殺，黑勝。

1. ……　　　　士5進4

黑如改走將5平6，則俥三進五，象5退7，兵四進一。紅勝。

2. 俥三進五　　將5進1　　3. 兵四平五　　將5平4

黑如改走將5平6，則兵五平四，將6進1，俥三平四。紅勝。

4. 兵五平六　　將4進1　　5. 俥三平六　　紅勝。

第5題：

1. 兵三平四　　將6平5

黑如改走將6進1，則傌八進六，將6退1或士5進4，紅均俥五平四勝。

2. 傌八進六　　馬2退4　　3. 兵四平五　　士4進5

4. 俥五進四　　將5平4　　5. 俥五進一　　……

如改走傌六進八，則包3進1，俥五進一。也是紅勝。

5. ……　　　　包3平5　　6. 傌六進八　　紅勝。

第6題：

1. 俥一平四　　……

棄俥引離黑車，解殺還殺，是獲勝的關鍵。

1. ……　　　　卒5進1

棄卒引帥，騰出車位解殺，是無奈之著。如改走車6退7，則傌八進七，將5平6，兵二平三。紅方速勝。

2. 帥六平五　　車6平4　　3. 傌八進七　　車4退7

4. 兵二平三　　……

棄傌平兵，準備先棄後取，是簡捷獲勝的好著。

4. ……　　　　車4平3　　5. 兵三平四　　士5退6

6. 俥四平七

紅方得車，勝定。

第7題：

1. 俥二平八　　將5平4

黑如改走包6平2，則俥二進四，將5平4，兵九平八，包2平3，俥八平七，馬2退3，兵八平七殺。

2. 俥二進四　　馬2退1　　3. 俥八平七　　包6平3

4. 相七退九　　馬1退3　　5. 兵九平八　　馬3進5

6. 俥七平五　　車1平3　　7. 俥五退一　　車3退2

8. 俥五平六　　士5進4　　9. 俥六進一　　車3平4

10. 兵八平七　　紅勝。

第8題：

1. 俥二進四　　將4退1　　2. 兵八平七　　將4平5

3. 兵七平六　　將5平4

黑如改走將5平6，則俥四進二，車7進1，俥八平三，卒4進1（車7平8，俥三進二。紅勝），俥三進一，卒4進1，俥三進一。紅勝。

4. 俥八進二　　將4退1　　5. 俥八平三　　卒4進1

6. 俥四退五　　……

如改走俥三退五，則卒8進1，俥三退二，卒8平7，俥三退一，卒4進1。黑勝。

6. ……　　　　卒4進1　　7. 俥五退六　　象3退5

8. 俥三退五　　士6退5　　9. 俥三平五　　紅勝。

第9題：

1. 俥三進四　　士5退6　　2. 俥五進六　　……

俥從俥的另一側進攻是正確的入局途徑。如改走俥五進四，則將5進1，俥四退六，將5平4。紅方難以進取。

2. ……　　　　將5進1　　3. 俥六退四　　將5平6

黑如改走將5退1（將5平4，俥三退四。絕殺，紅勝），則俥三退四，馬1進2，俥三平五，不論黑方士4進5或士6進5，紅皆有傌三進四臥槽殺。

　4.俥三退一　　將6進1　　5.俥三退一　　將6退1

　6.俥三平五　　士6進5　　7.兵二平三　　……

平兵形成絕殺，也可改走傌四進二，則將6退1，兵二平三，將6平5，傌二退四，車3平7，傌四進六。紅勝。

　7.……　　　　馬1進2　　8.傌四進二　　紅勝。

第10題：

　1.兵六進一　　……

棄兵破士引將是入局的正確途徑。如改走俥八平五，則士4進5，兵六平五，士6進5，俥五進二，將5平4。紅不成殺，黑方勝定。

　1.……　　　　　將5平4

黑如改走將5進1，則俥八平五，將5平4，俥五平六。紅方速勝。

　2.傌二進四　　……

進傌鉤將是獲勝的關鍵。另有兩種著法，都要失敗，分演如下。

　甲：俥八進三，將4進1，俥八退一，將4退1，傌二進四，將4平5，傌四退六，將5平4。

　紅不成殺，黑方勝定。

　乙：俥八平六，將4平5，俥六平五，士6進5，俥五進二，將5平4，俥五進一，將4進1。

　紅不成殺，黑方勝定。

　2.……　　　　　將4平5

黑如改走士6進5，則俥八進三，將4進1，傌四退五，將4進1，俥八退二。紅方速勝。

　　3. 傌四退六　　　將5平4

　　黑如改走將5進1，則傌六退四，將5平6，傌四進二，將6平5，俥八平五，將5平4，俥五平六。紅勝。

　　4. 傌六進八　　　將4平5

　　黑如改走將4進1，則俥八平六，將4平5，俥六平五，將5平4，俥五平六。紅勝。

　　5. 俥八平五　　　士6進5　　　6. 俥五進二　　　將5平6

　　7. 俥五進一　　　將6進1　　　8. 傌八退六　　　將6進1

　　9. 俥五平四　　　紅勝。

試卷7　俥炮兵的殺法問題測試

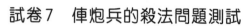

第1題

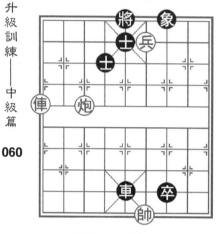

提示：升俥炮叫將，用炮控將。

第2題

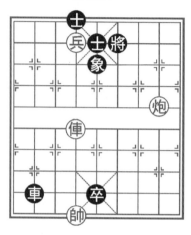

提示：棄兵。

第3題

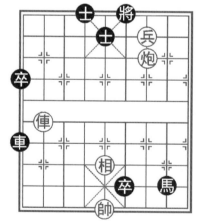

提示：平炮解殺還殺。

第4題

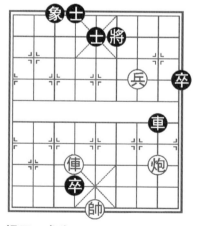

提示：棄俥。

第5題

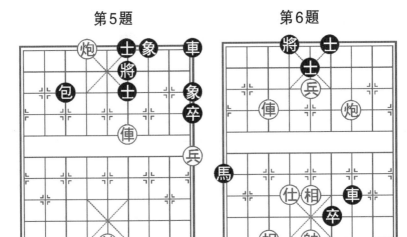

提示：禁錮黑子活動。

第6題

提示：巧飛高相。

第7題

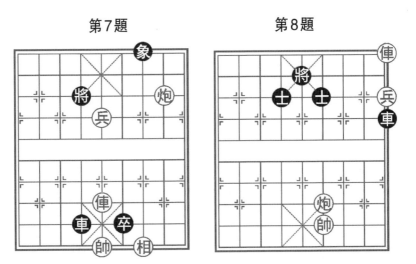

提示：兵進中宮。

第8題

提示：擺脫牽制，棄炮成殺。

第9題　　　　　　　第10題

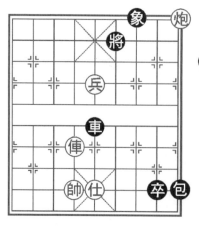

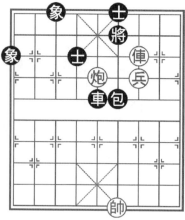

提示：進俥叫將，逼將高懸。　　提示：獻炮。

試卷7解答

第1題：

1. 俥九進四　　……

進俥打將是入局的正著。如錯走炮七平五，則士5退4，兵四進一，將5進1，俥九進三，將5進1。紅不成殺，黑方勝定。

1. ……　　　士5退4　　2. 炮七進四　　士4進5

3. 炮七退二　　……

入局的妙著。起到控制黑將活動的作用，為進俥成殺創造了條件。

3. ……　　　士5退4　　4. 兵四進一　　將5進1

5. 俥九退一　　紅勝。

第2題：

1. 俥六平四　　　士5進6　　2. 炮二平四　　　士6退5

3. 炮四平五　　……

借俥使炮，控制肋道和中路，為入局創造條件，是獲勝的佳著。

3. ……　　　　士5進6　　4. 兵六平五　　……

棄兵，精妙之著，逼黑方上士，以下用炮悶殺黑將獲勝。

4. ……　　　　士4進5　　5. 炮五平四　　……

紅勝。

第3題：

1. 炮三平九　　……

平炮打車解殺還殺，是勝負的關鍵。如改走俥八平四，則士5進6（將6平5，炮三平九，車1平2，炮九進二，車2退6，相五退七，車2平1，兵三進一。紅勝），俥四進三，將6平5，俥四平五，士4進5，相五退七，車1平4，俥五進一，將5平4，炮三退七，卒6進1，帥五進一，車4進2，帥五進一，馬8退7，帥五平四，車4平6。黑勝。

1. ……　　　　車1平3　　2. 炮九進二　　……

沉炮牽制黑車，瓦解黑方攻勢，爭得時間，運俥攻將，是本局制勝的精華。

2. ……　　　　車3退6　　3. 俥八平二　　將6平5

4. 相五進七　　……

揚相，明帥助攻，勝來簡捷。如改走兵三平四，則卒6進1，帥五進一，士5退6，俥二平五，士6進5，俥五進四。也是紅勝，但要多走2步。

4. ……　　　　　卒6進1　　5. 帥五進一　　車3平1

6. 俥二進五　　　紅勝。

第4題：

1. 俥六平四　　士5進6　　2. 俥四進五　　……

棄俥吃士，引將進入兵的火力範圍，從肋道突破，是入局的唯一途徑。

2. ……　　　　　將6進1　　3. 兵三平四　　將6退1

4. 炮二平四　　車8平6　　5. 兵四進一　　將6退1

6. 兵四進一　　　紅勝。

第5題：

1. 俥四平二　　士6退5

黑如改走包3退1，則炮六退一，車9進1，炮六平一。紅方得車，勝定。

2. 俥二進三　　將6進1　　3. 俥二退二　　將6退1

4. 炮六退二　　……

阻隔黑包，妙著，擴大了禁錮黑方的威力。

4. ……　　　　　包3平2　　5. 炮六平七　　包2平1

6. 炮七平八　　包1進2　　7. 炮八進一　　士5進4

8. 俥二平四　　　紅勝。

第6題：

1. 俥七進三　　將4進1　　2. 俥七退一　　將4退1

3. 相五進三　　……

飛相打車露帥，解殺還殺，是本局的精華。

3. ……　　　　　車7退2　　4. 炮三進三　　……

棄炮引車入甕，策劃活捉此車。這是棄子引離和先棄後取戰術的具體運用，是本局的又一精彩之著。

4. ……　　　　車7退5　　　5. 俥七進一　　　將4進1

6. 兵五進一　　　士6進5　　　7. 俥七平三

紅方得車，勝定。

第7題：

1. 兵五進一　　　將4退1　　　2. 兵五進一　　　將4退1

3. 炮二平六　　　……

獻炮擋車解殺，是力挽狂瀾的好著，也是本局獲勝的關鍵。黑車不敢吃炮，否則紅方兵俥串將成殺。

3. ……　　　　象7進5

黑方還有三種著法，都不免一敗，分演如下：甲：卒6平5，俥五退一，車4平5，帥五進一。以下炮兵相必勝單象。乙：車4退5，俥五平八，車4平5，帥五平六。紅方勝定。丙：象7進9，兵五平四，將4進1，炮六退五，象9進7（車4平3，炮六退二，紅勝），俥五進六，象6進1，俥五進一，將4退1，兵四平五，將4進1，俥五平六。紅勝。

4. 俥五進五　　　車4退5

黑如改走卒6平7，則俥五平四。紅方速勝。

5. 兵五平四　　　將4進1　　　6. 俥五進二　　　車4平3

7. 兵四平五　　　將4進1　　　8. 俥五平六　　　紅勝。

第8題：

1. 兵一進一　　　……

正著！如錯走炮四平五，則車9進5，帥四退一，車9退1，炮五退一，車9進2，帥四進一，俥九平五。捉死紅炮，和棋。

1. ……　　　　將5進1

進將可以防止紅俥向左移動而脫鏈。此時，紅方仍沒有

棄兵的棋，紅如接走俥一平七，則車9退2，俥七退六，車9進7，帥四退一，車9平5。和棋。

　　2. 俥二平五　　士6退5

退左士，可以借將力攻擊紅炮。如退右士，紅兵躲開，俥炮兵三子配合，簡單易勝。

　　3. 兵一平二　　車9進5　　4. 帥四退一　　車9退1

　　5. 帥四進一　　將5平6　　6. 帥四平五　　……

深謀遠慮。紅方棄炮後，已形成絕殺局面。

　　6. ……　　　車9平6　　7. 俥五平一　　車6平7

　　8. 俥一退二　　將6退1　　9. 俥一進一　　車7退5

　　10. 兵二平三　　將6進1　　11. 俥一退七　　紅勝。

第9題：

　　1. 俥六進五　　將6進1　　2. 俥六進一　　將6退1

黑如改走車5進3，則帥六退一，將6退1（車5平4，俥六退八，包9平4，帥六進一。以下回炮打死卒，炮高兵必勝單象），俥六平四，將6平5，俥四平五，將5平6，兵五進一，象7進9，炮一退八，卒8平9，兵五平四，將6進1，俥五退八。紅勝。

　　3. 俥六平四　　將6平5　　4. 俥四平五　　將5平6

　　5. 帥六退一　　包9平5

黑如改走車5平4，則帥六平五，車4平7，帥五平六，包9平5，兵五平四，包5退3，俥五平四，將6平5，兵四進一，象7進9，俥四退一，將5退1，兵四平五。紅方勝定。

　　6. 俥五平四　　將6平5　　7. 兵五平四　　象7進9

黑如改走車5平4，則帥六平五，車4平9，俥四平五，

將5平4，帥五進一，車9退5，俥五退一，將4退1，兵四進一，卒8平7，兵四進一，象7進9，俥五退四。紅勝。

8. 兵四進一	車5平4	9. 帥六平五	卒8平7
10. 兵四進一	將5進1	11. 俥四平二	將5平6
12. 兵四平三	包5退6	13. 俥二平四	紅勝。

第10題：

1. 炮五進三 ……

制勝的奇招，使黑將不能平中，黑車吃炮後，頓陷困境。

1. …… 車5退4

黑如改走車5平3，則俥三進一，將6進1，兵三平四，將6平5，兵四平五，將5平6，帥四平五，包6平5，兵五平四，將6平5，俥三平四。紅勝。

2. 俥三進一	將6進1	3. 兵三平四	將6平5
4. 兵四平五	將5平6	5. 俥三退二	將6退1
6. 俥三平四	將6平5	7. 兵五平六	將5平4

8. 兵六進一　將4進1　黑如改走將4退1，則俥四退一，士6進5，俥四平六。紅勝。

9. 俥四平六	將4平5	10. 俥六平五	將5平4
11. 俥五進三	將4退1	12. 俥五平四	包6平3
13. 俥四平五	包3退2	14. 帥四平五	包3平2
15. 俥五退四	包2平3	16. 俥五平六	包3平4
17. 帥五進一	紅勝。		

試卷8　傌炮兵的殺法問題測試

第1題

提示：炮平七路。

第2題

提示：用傌鈎將。

第3題

提示：小兵逼將高懸。

第4題

提示：小兵逼將左移。

第5題

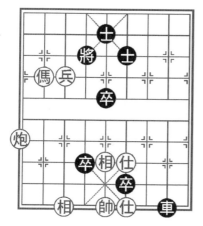

提示：棄兵。

第6題

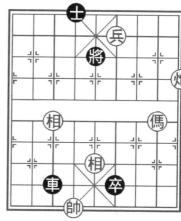

提示：棄兵。

第7題

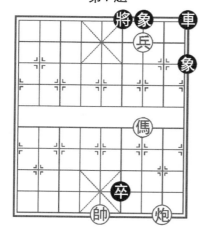

提示：棄兵。

第8題

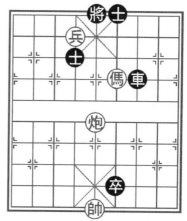

提示：兵進中宮。

第9題

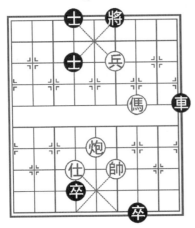

提示：棄兵。

第10題

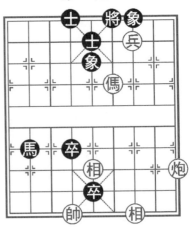

\提示：兵塞象眼。

試卷8解答

第1題：

1. 炮一平七　　……

妙著！限制黑方動士，否則開炮成殺，以下橫兵搶攻，進軍速度快於黑方，是本局獲勝的精華。

1. ……　　馬8退7

黑如改走卒3進1，入局速度仍慢於紅方，也不免一敗。

2. 兵二平三　　馬7退5　　3. 炮七平四　　士6退5

4. 兵三平四　　紅勝。

第2題：

1. 兵六平五　　……

橫兵用傌鉤住將。如果急走炮八平九叫殺，則士5退4，黑方將路寬敞，紅方失去勝機。

1. ……　　　　　將5平4　　2. 炮八平九　　……

平炮與前著相聯繫，伏傌後炮殺，逼黑方落邊象攔擋。

2. ……　　　象3退1　　3. 炮九平三　　……

峰迴路轉。從正面、左翼兩下攻擊擴展為左中右全面合圍，使傌炮兵的組合火力得到高效的發揮。

3. ……　　　士5退6　　4. 炮三進二　　士6退5

5. 兵五進一　　紅勝。

第3題：

1. 兵七進一　　　　……

衝兵，逼將進入傌炮火力網，是取勢必走之著。

1. ……　　　　　將4進1　　2. 傌三進四　　……

傌從肋道攻擊，是正確的入局途徑。如誤走傌三進五，則將4平5，炮二平五，車1平5，兵七平六，卒5平4，相一進三。和棋。

2. ……　　　　　將4平5　　3. 傌四退六　　將5平4

4. 炮二平六　　車1平4　　5. 傌六進四　　將4平5

6. 傌四進三　　紅勝。

第4題：

1. 炮九平六　　將4平5　　2. 傌四進三　　將5進1

3. 兵七平六　　將5平6　　4. 炮六平四　　士6進5

5. 傌三退四　　士5進6　　6. 傌四進二　　紅勝。

第5題：

1. 兵七平六　　將4退1　　2. 炮九平六　　士5進4

3. 兵六平五　　　　……

借炮使兵，佔據中路制高點瞄將，是入局的好著。如誤走兵六進一，則將4平5，兵六平五，將5平6，炮六平四，士6退5，炮四退二，士5進6，兵五平四，將6平5，兵四進一，將5平4。紅不成殺，失去勝機。

　　3.……　　　　　　將4平5

黑如改走士4退5，則傌八進六，將4進1，兵五平六，將4平5，炮六平五。紅方速勝。

　　4. 兵五進一　　　將5平6

黑如改走將5退1，則傌八進六，將5平6，炮六平四，士6退5，兵五平四。紅勝。

　　5. 炮六平四　　　士6退5　　　6. 兵五平四　　　……

棄兵引將，構成殺局，著法精彩。

　　6.……　　　　　　將6進1　　　7. 炮四退二　　　將6平5

　　8. 傌八進七　　　紅勝。

第6題：

　　1. 傌二進三　　　將5平6　　　2. 炮一進三　　　士4進5

　　3. 傌三進二　　　將6平5　　　4. 炮一平五　　　士5退6

黑如改走士5退4，則傌二退三，將5平6，炮五平四。紅勝。

　　5. 傌二退三　　　將5平6　　　6. 兵四平五　　　……

棄兵要殺，精彩之極，給人以「美」的享受。

　　6.……　　　　　　士6進5　　　7. 傌三進二　　　將6退1

　　8. 炮五平一　　　卒6平5　　　9. 炮一退一　　　紅勝。

第7題：

　　1. 兵三平四　　　……

棄兵，可以在速度上爭先，並與下一步進傌封鎖相配

合，為紅炮贏得了從容運轉的時間。

1. ……　　　　將6進1　　2. 俥三進二　　將6退1

3. 炮二進二　　象7進5　　4. 炮二平四　　將6進1

5. 俥二進三　　將6平5　　6. 俥三進一

紅方得車，勝定。

除此之外，紅方還有一種勝法，演繹如下：

1. 俥三進四　　車9平8

黑如改走象7進5，則兵三平四，將6平5，兵四平五，將5平4，俥四進六。紅勝。

2. 炮二進五　　象9進7

黑如改走象7進5，則兵三平四，將6平5，兵四平五，將5平4，俥四進六。紅勝。

3. 兵三進一　　……

棄兵，可以引離黑車，為退炮創造了條件。

3. ……　　　　車8平7　　4. 炮二退一　　車7進2

5. 炮二平四　　車7平6　　6. 炮四進三　　紅勝。

以上兩種攻法，都是6步得車勝。一種是第1步就棄兵，一種是第3步棄兵，雖然都是棄兵，但構思截然不同，可謂異曲同工。

第8題：

1. 兵六平五　　將5平4　　2. 兵五進一　　……

大膽獻兵，妙著。黑方不敢吃，否則要丟車。即將4平5，俥四進六，將5進1（將5平4，炮五平六，車7平4，俥六進八。紅勝），俥六退五。紅得車，勝定。

2. ……　　　　將4進1　　3. 炮五平六　　士4退5

4. 俥四退六　　士5進4　　5. 俥六退四　　車7平4

6. 傌四進五　　將6平5　　6. 炮六平五　　紅勝。

第9題：

1. 兵四進一　　將6平5　　2. 兵四平五　　……

別出心裁的妙著。由此困住黑車，創造制勝的條件。

2. ……　　　　將5進1　　3. 傌三進五　車9平5

4. 傌五進三　　將5平4　　5. 傌三進四　　車5退4

6. 炮五平六　　士4退5

黑如改走將4平5，則傌四退三，將5進1，炮六平五，士4退5，傌三退四，將5平4，炮五進六。紅方得車，勝定。

7. 傌四退五　　……

退傌要殺，精彩絕妙，黑方被圍困的車，再也無法逞能，只有坐以待斃。

7. ……　　　　卒4平3

黑如改走以下三種著法都不免一敗，演繹如下：

甲：士5退6，傌五退七，將4平5，炮六退二。消滅黑方老卒後，黑方欠行告員。

乙：士5進6，炮六退二，將4平5，炮六平五，將5進1，炮五進八。紅方得車，勝定。

丙：車5平6，帥四平五，車6進8（車6進6，傌五退七，將4進1，炮六退二。紅勝），傌五退七，將4進1，傌七退六。紅勝。

8. 傌五退七　　將4進1　　9. 傌七退六　　將4平5

10. 傌六進四　　將5平4　　11. 傌四進六　　將4平5

12. 傌六進七　　將5平4　　13. 傌七進五　　紅勝。

第10題：

1. 兵三平二　　　……

橫兵壓象眼叫殺取勢，是正確的入局途徑，也是本局獲勝的關鍵。如改走炮一進七，則象7進9，傌四進二，將6平5，兵三平四，卒4進1。紅不成殺，黑方勝定。

1. ……　　　　　士5進4

還有兩種走法，都抵擋不住，分演如下：

甲：象5進3，炮一進七，象7進5，兵二進一，將6進1，傌四進二，將6進1，炮一退二。紅勝。

乙：士5進6，炮一進七，將6進1，傌四進六，士6退5，兵二平三，將6進1，傌六退五。紅勝。

2. 炮一進七　　　將6進1　　　3. 傌四進六　　　將6進1

黑如改走卒4進1，則兵二平三，將6平5，炮一退一。紅方速勝。

4. 傌六退五　　　將6退1　　　5. 兵二平三　　　將6平5

6. 炮一退一　　　將5退1　　　7. 傌五進四　　　將5平6

8. 炮一進一　　　象7進9　　　9. 傌四進三　　　紅勝。

這是一個很有實用價值的傌炮兵冷著，值得學習和借鑒。

試卷9　俥傌炮的殺法問題測試

第1題

提示：棄俥

第2題

提示：獻俥。

第3題

提示：棄俥。

第4題

提示：炮控將路。

第5題

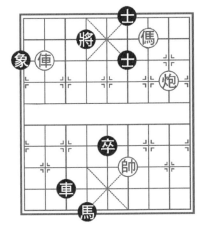

提示：進炮叫將。

第6題

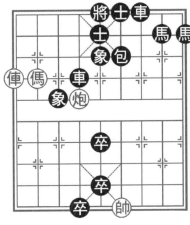

提示：獻俥。

第7題

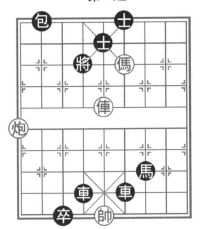

提示：棄俥。

第8題

提示：抽得黑車。

第9題 第10題

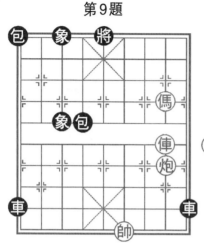 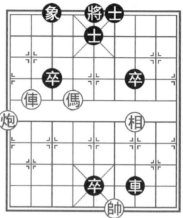

提示：運傌拔寨。 提示：炮鎮中路，傌踏敵營。

試卷9解答

第1題：

| 1. 傌二退三 | 將6進1 | 2. 俥一平四 | 馬8進6 |
| 3. 傌三進二 | 車7退3 | 4. 炮一平四 | 紅勝。 |

第2題：

1. 傌四進三	將5進1	2. 俥四進三	將5退1
3. 俥四退一	將5進1	4. 炮四平五	象5進3
5. 傌三退五	紅勝。		

第3題：

1. 傌九退七 ……

先臥槽請起黑將，利於發揮傌後炮的威懾力量，攻法正確。如改走俥八平五，則士4進5，傌九退七，將5平4。紅

不成殺，黑方勝定。

1. ……　　　　　將5進1　　2. 俥八平五　　……

借助傌後炮的威力，破象入局。

2. ……　　　　　將5平6　　3. 炮八進二　　士6進5

4. 俥五平四　　……

棄俥引將受戮，是本局獲勝的精彩之著。

4. ……　　　　　將6進1　　傌七退六　紅勝。

第4題：

1. 俥八平六　　士5進4　　2. 炮八平六　　士4退5

3. 炮六平四　　……

平炮右肋控將左移，是獲勝的關鍵。

3. ……　　　　　士5進4　　4. 傌三退四　將4平5

5. 俥六平五　　紅勝。

第5題：

1. 炮二進二　　……

先進炮打將是正確的入局方法。如改走俥八進一，則將4退1（將4進1，傌三退四，將4平5，炮二進一，士6退5，俥八退一，士5進4，俥八平六。紅勝），傌三退五，士6進5，俥八進一，象1退3。紅不成殺，黑方勝定。

1. ……　　　　　士6退5

黑如改走士6進5（將4退1，俥八平六殺），則俥八平六，將4進1，傌三退四，將4平5，炮二退一。紅勝。

2. 俥八進一　　……

進俥控制下二線，逼將上樓，是入局的好著。如誤走傌三退四或傌三退五，則士5進6。紅不成殺，黑方勝定。

2. ……　　　　　將4進1　　3. 傌三退四　將4平5

4. 俥八退一　　士5進4　　5. 俥八平六　　紅勝。

第6題：

1. 傌八進七　　車4退2　　2. 俥九進三　　士5退4

3. 俥九平六　　將5進1　　4. 俥六退一　　將5退1

5. 俥六平二　　將5平4　　6. 俥二平六　　將4平5

7. 俥六平一　　將5平4　　8. 俥一平六　　將4平5

9. 俥六平三　　將5平4　　10. 傌七退六　　將4平5

11. 炮六平五　　士6進5

黑如改走將5平4（象5退3，傌六進四，將5平4，俥三平六殺），則俥三平六，將4進1，炮五平六。紅勝。

12. 俥三進一　　包6退2　　13. 俥三平四　　紅勝。

第7題：

1. 俥五進二　　將4退1　　2. 俥五平六　　……

棄俥運傌，是獲勝的關鍵之著。如改走俥五進一，則將4退1。紅不成殺，黑方勝定。

2. ……　　　將4進1　　3. 傌四退五　　將4退1

4. 傌五進七　　將4退1

黑如改走將4進1，則傌七進八，將4退1，炮九進四。紅勝。

5. 傌七進八　　將4平5　　6. 炮九進五　　車4退8

7. 傌八退六　　紅勝。

第8題：

1. 傌三進五　　士4進5　　2. 傌五進七　　將5平4

3. 炮五平一　　車3進1

黑如改走將6進1（士5進4，炮一進三，將4進1，炮一平七，卒6進1，俥二退五。紅方勝定），則炮一進二，

士5進4，俥二進二，士4退5（士6進5，炮一退二絕殺），俥二退七，士5進4，俥二平六。紅方勝定。

　　4. 炮一進三　　　將4進1　　　5. 炮一退一　　　士5進4

黑如改走將4退1，則炮一平七。紅方勝定。

　　6. 俥二進二　　　士4退5

黑如改走將4退1，則炮一平七，卒6進1，紅方可走炮七退七獻炮，再俥二退七抓卒勝。

　　7. 俥二退七　　　士5進4　　　8. 炮一平七　　　紅勝。

第9題：

1. 傌二進三	將5進1	2. 俥二平五	將5平4
3. 俥五進四	將4退1	4. 俥五進一	將4進1
5. 炮二進五	將4進1	6. 傌三退四	將4退1
7. 傌四進五	將4進1	8. 傌五進七	將4退1
9. 傌七退八	將4進1	10. 傌八退七	將4退1
11. 傌七進八	將4進1	12. 傌八進七	將4退1
13. 傌七退五	將4進1	14. 傌五退四	將4退1
15. 傌四進三	將4進1	16. 俥五退二	紅勝。

第10題：

　　1. 炮九平五　　　將5平4

黑如改走士5進6，則傌六進五，士6進5，傌五進七，將5平4（將5平6，炮五平四殺），俥八平六，士5進4，俥六進二。紅勝。

　　2. 傌六進七　　　將4進1　　　3. 傌七退五　　　將4退1

　　4. 俥八平六　　　將4平5　　　5. 傌五進六　　　……

馬進象腰，是入局的正確途徑。如改走傌五進七，則士5進4，俥六平五，士6進5。紅不成殺，黑方勝定。

5. ……　　　　　士5進4

黑還有兩種方法，都支撐不住，分演如下：

甲：士5退4，傌六退四，將5進1，俥六進三，將5進1，傌四退五。紅勝。

乙：將5平4，傌六退七，士5進4，俥六進二，傌七進五，士6進5，傌五進三。紅勝。

6. 傌六退四　　將5進1　　7. 傌四退五　　象3進5

8. 傌五進六　　象5退7　　9. 傌六退五　　象7進5

10. 傌五進四　　……

繼續帶響運傌選位攻將，是成殺的妙著。

10. ……　　　　　將5平6

黑如改走象5退3，則俥六進三，將5進1，傌四退五。紅勝。

11. 俥六進三　　士6進5　　12. 俥六平五　　將6退1

13. 炮五平四

紅勝。紅方運傌踏營選位，俥傌炮的密切配合，值得學習和借鑒。

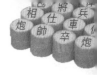

試卷10　雙俥與多子聯合攻殺問題測試

第1題

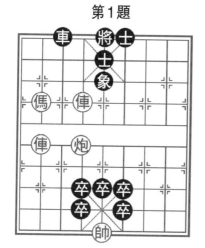

提示：棄俥。

第2題

提示：獻俥。

第3題

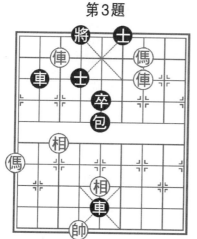

提示：獻俥解殺還殺。

第4題

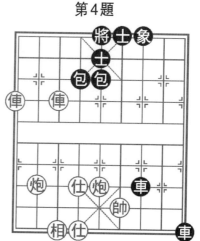

提示：棄俥。

第5題

第6題

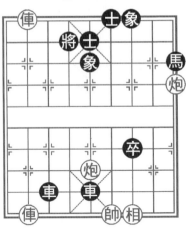

提示：棄俥。

提示：棄雙俥。

第7題

第8題

提示：棄俥。

提示：棄俥。

第9題

提示：「閃門將」殺。

第10題

提示：棄俥。

試卷10解答

第1題：

1. 俥六進三　　……

棄俥精彩，是制勝的關鍵。

1. ……　　　　車3平4

黑如改走士5退4（將5平4，傌八進六殺），則傌八進六，將5進1，俥八進四。紅方速勝。

2. 傌八進七	車4進1	3. 俥八進五	士5退4
4. 俥八平六	將5進1	5. 俥六退一	將5退1
6. 俥六平四	將5平4	7. 俥四進一	將4進1
8. 傌七退六	紅勝。		

第2題：

1. 俥八平五 ……

獻俥，是獲勝的關鍵之著。

1. …… 士6進5

黑如改走士4進5（象7進5，傌八進七，將5進1，炮八進三殺），則傌八進六，將5平4，炮八平六。紅方速勝。

2. 傌八進六 將5平6 3. 兵二平三 將6進1

4. 俥五平四 ……

棄俥係精彩之著，紅方由此迅速入局。

4. …… 將6進1 5. 炮八進二 象3進5

6. 傌六退五 將6退1 7. 傌五進三 紅勝。

第3題：

1. 俥七平八 ……

獻俥解殺還殺，是獲勝的關鍵。

1. …… 車2平1

另有三種走法，都抵擋不住，分演如下：

甲：車2平3，傌九進八。紅勝定。

乙：車2退1，俥三平六，車2平4，俥六進一。紅勝。

丙：車5進1，帥六進一，車5平2，俥八退一，車2退7，傌九退七。紅方多子，勝定。

2. 俥三平四 士6進5 3. 傌三退五 ……

棄傌叫殺，是本局的精華所在。

3. …… 包5退2 4. 俥八平五 ……

俥占花心，與棄傌相聯繫，雙俥構成絕殺。

4. …… 車5進1 5. 帥六進一 車1進4

6. 俥四進二　　　紅勝。

第4題：

1. 俥九進三　　　包4退2　　　2. 炮八進七　　　包4進2
黑如改走包4平1，則俥七進三。紅方速勝。

3. 俥七進三　　　包4退2　　　4. 俥七平六　　　……
棄俥引將，是入局的妙著。

4. ……　　　　　將5平4　　　5. 炮八退八　　　……
炮退下二線，是入局的又一要著。

5. ……　　　　　將4進1　　　6. 炮八平六　　　士5進4
黑如改走包5平4，則仕六退五，包4進7，炮五平六。
也是紅勝。

7. 仕六退五　　　士4退5　　　8. 炮五平六
重炮殺，紅勝。

第5題：

1. 前俥平四　　　……
棄俥引將，是入局的正確途徑。如改走前俥進一，則象
5退7，俥三進五，將6進1，傌六退五，象3進5。紅不成
殺，黑方勝定。

1. ……　　　　　將6進1
黑如改走將6平5，則俥三進五，士5退6，俥三平四。
紅勝。

2. 俥三平四　　　士5進6　　　3. 俥四進三　　　將6平5
4. 傌八進七　　　將5退1　　　5. 俥四平五　　　士4進5
6. 俥五進一　　　將5平6　　　7. 俥五平三　　　將6平5
8. 俥三進一　　　紅勝。

第6題：

1. 後俥進八　　……

進俥打將，策劃選位取勢，是正確的進攻途徑。如改走後俥平六，則車3平4，俥六進一，車5平4。紅方失去勝機。

1. ……	將4進1	2. 後俥退一	將4退1
3. 前俥退一	將4退1	4. 後俥平六	士5進4
5. 俥八平六	將4進1	6. 炮一平六	士4退5

7. 炮五平六

紅勝。紅方連棄兩俥，構成重炮殺，可謂妙著連連，給人以耳目一新之感，有超強的藝術感染力。

第7題：

1. 俥二進五　　……

正著。如改走俥三進五，則士5退6，俥三退一，象9退7。紅不成殺，黑方勝定。

1. ……　　士5退6

黑如改走象9退7，則俥三進五，士5退6，俥三平四，將5進1，俥二退一。紅方速勝。

2. 俥二退一	士6進5	3. 俥三進五	士5退6
4. 俥三退一	士6進5	5. 俥二進一	士5退6

6. 俥三平五　　……

棄俥，精彩之著，為紅炮悶殺創造條件。

6. ……　　士4進5

黑如改走將5進1，則俥二退一殺。

7. 俥二退一　　紅勝。

第8題：

1. 俥八平六　　……

借炮使俥，切斷雙象聯防，逼將回宮，受到紅方右側俥傌的攻擊，是取勢的正確方案。如改走炮八平六，則將4平5，傌二進三，將5平6，俥三平四，包9平6。紅方攻勢被抑制，黑方勝定。

1. ……　　　　　將4平5　　2. 傌二進三　　　將5平6

3. 俥三平四　　　包9平6　　4. 俥四進一　　　……

棄俥吃包，為俥傌炮聯攻創造條件，是入局的關鍵之著。

4. ……　　　　　士5進6　　5. 傌三退五　　　士6退5

黑還有兩種走法，都不免一敗，分演如下：

甲：士4退5，俥六進一，將6進1，炮八平四。紅勝。

乙：將6平5，俥六進一，將5進1，炮八平五，將5進1，炮五退三。紅勝。

6. 炮八進五　　　象3進1

黑如改走將6進1，則傌五退三，將6進1，炮八退二。紅勝。

7. 俥六進一　　　將6進1　　8. 傌五退三　　　將6進1

9. 炮八退二　　　紅勝。

第9題：

1. 前俥退一　　……

獻俥，為攻將創造條件，是取勢的正確方案。如改走炮四平六，則卒3平4，前俥退一，將4退1，前俥平六，將4進1，傌三進四，將4平5，俥五進二，將5平6。紅不成殺，黑方勝定。

1. ……　　　　　將4退1

黑如改走士4退5，則俥五平六，士5進4，俥六進二，將4進1，兵七平六，將4退1，炮四平六，卒3平4，兵六進一，將4退1，兵六進一，將4平5，兵六平五（或者兵六進一）。紅勝。

2. 前俥平六　　　……

棄俥引將，與上著相聯繫，是入局的佳著。

2. ……　　　　　將4進1

黑如改走將4平5，則俥五進二，士4退5，俥五進一。紅方速勝。

3. 傌三進四　　　將4平5

黑如改走將4退1，則傌四退五。以下黑方有三種走法，都支撐不住，分演如下：

甲：士4退5，俥五平六，將4平5，傌五進三，將5平6，俥六平四，士5進6，傌四進二。紅勝。

乙：將4進1，傌五進四，將4退1，俥五進四，將4進1，俥五平七。紅勝。

丙：將4平5，傌五退六，將5平4，傌六進七，將4進1，炮四平六，士4退5（卒3平4，俥五進三。紅勝），俥五進三，將4進1，兵七平六。紅勝。

4. 俥五進二　　　將5平6　　　5. 俥五平四　　　……

再棄俥入殺，精彩至極！

5. ……　　　　　將6進1　　　7. 傌四退二　　　將6退1

7. 傌二退三　　　將6退1　　　8. 傌三退四

「閃門將」成殺，紅勝。

第10題：

　　1. 俥五平四　　……

　　棄俥啃包，是取勢的正確途徑。如改走俥七進五，則將6進1，傌二進三（俥五平四，將6進1，兵五平四，將6平5。紅不成殺，黑方勝定），包6平7。紅不成殺，黑方勝定。

　　1. ……　　　　士5進6

　　黑如改走將6平5，則俥七進五，士5退4，俥四進二，將5平6，俥七平六，將6進1，傌二進三，將6平5，兵五進一。紅方速勝。

2. 俥七進五	將6進1	3. 傌二進三	將6平5
4. 兵五進一	將5平4	5. 兵五平六	將4平5
6. 兵六平五	將5平4	7. 俥七退一	將4退1
8. 傌三進四	士6退5	9. 俥七進一	將4進1

10. 兵五平六　　……

　　棄兵開傌道，是入殺的妙著。以下俥傌定式成殺。

10. ……　　　　將4進1

　　黑如改走士5進4，則俥七退一殺。

| 11. 俥七退二 | 將4退1 | 12. 傌四退五 | 將4退1 |

13. 俥七進二　　紅勝。

第二單元
中級殺法問題測試

　　本單元的習題是涉及中級殺法問題的習題，包括殺法組合、古譜殺法及國手實戰入局等內容，共12套試卷，120題（題中未註明的均為紅先手勝）。

　　我們在觀摩高手對弈時，經常看到他們透過一連串的精彩殺著而獲勝，而這一連串的精彩殺著，都是由各種基本殺法組合運用的結果，殺法組合的意義顯而易見。

　　古譜殺法驚險奇妙、國手入局精彩紛呈，破解古譜殘局、學習國手實戰入局，有助於啟迪思維、拓展思路、豐富攻防技巧、增強演算能力、鍛鍊基本功底、提高棋藝水準。

試卷1 殺法組合的問題測試（一）

第1題

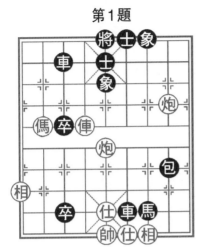

提示：出帥要殺，進傌臥槽。

第2題

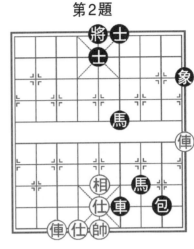

提示：俥平中路要殺。

第3題

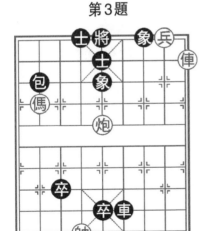

提示：獻俥作殺。

第4題

提示：平俥砍象。

第5題

提示：棄俥躍傌。

第6題

提示：退炮解殺還殺。

第7題

提示：進炮叫將，再獻兵。

第8題

提示：棄傌兵，炮兵悶殺。

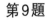

第9題

第10題

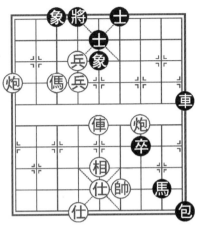

提示：棄兵獻俥。

提示：獻俥炮雙兵，「傌
後炮」勝。

試卷1解答

第1題：

1. 帥五平六	車3退1	2. 傌八進九	包8平3
3. 炮二平七	車6退3	4. 傌九進七	車3進1
5. 俥六進四	紅勝。		

第2題：

1. 俥一平五	將5平4	2. 俥七進九	將4進1
3. 俥五平八	包8退6	4. 俥七退二	包8平5
5. 俥八進四	將4退1	6. 俥七進二	紅勝。

第3題：

1. 俥一平四！　……

棄俥引離黑車，解殺還殺，是獲勝的關鍵之著。

1. ……　　　　　卒5進1

黑還有兩種應法，都不免一敗，分演如下：

甲：車6退7，俥八進六，將5平6，兵二平三。紅勝。

乙：卒5平4，帥六平五，車6平5，帥五平四，車5退4，兵二平三。紅方勝定。

2. 帥六平五　　車6平4　　3. 兵二平三　　車4退5

4. 兵三平四　　紅勝。

第4題：

1. 俥二平五！　　士4進5

黑如改走車3平5，則俥二進三，將5進1，炮二進四，紅俥後炮勝；又如改走士6進5，則俥二進四，將5平6，炮二平四，紅也是俥後炮勝。

2. 俥二進四　　將5平4　　3. 炮二進五　　將4進1

4. 俥五平六！　　將4進1　　5. 炮二退二　　紅勝。

第5題：

1. 俥六進八　　士5退4　　2. 後俥進六　　將5進1

3. 俥六退五　　將5平6　　4. 兵二平三　　馬5退7

5. 俥七退五　　將6平5

黑如改走將6進1，則前俥進三，將6退1，炮二退一。紅勝。

6. 前俥進三　　將5平6　　7. 炮二退一　　紅勝。

第6題：

1. 炮二退七　　……

紅方退炮解殺還殺，佳著。由此打開殺路。

1. ……　　　包5平4

黑如改走車2退6，則俥一進七，士5退6，炮二進七，象5退7，俥六平五，象3退5，俥五進一。紅勝。

2. 俥一進七　　士5退6　　　3. 炮二進七　　士6進5

4. 炮二退四　　士5退6　　　5. 炮二平五　　象5退7

6. 俥六平五　　象3退5　　　7. 俥五進一　　士6進5

8. 俥一平三　　紅勝。

第7題：

1. 炮九進八　　將5進1

黑如改走士4進5，則兵七進一，士5退4，兵七平六，將5進1，前俥進四，將5進1，炮九退二，士4退5，後俥進六，士5進4，前俥平五，將5退1，俥七進一。紅勝。

2. 兵七平六　　將5進1　　　3. 炮九退二　　士4退5

4. 前俥進三　　士5進4　　　5. 前俥退一　　士4退5

6. 俥七平五　　將5平4　　　7. 俥五平六　　將4平5

8. 俥七進六　　士5進4　　　9. 俥七平六　　紅勝。

第8題：

1. 傌九進七　　將4退1　　　2. 傌七進八　　將4平5

3. 後傌進六　　士5進4　　　4. 炮一平五　　士4退5

5. 傌八退六　　將5平4　　　6. 傌六進七　　將4進1

7. 前兵進一　　士5進4　　　8. 炮五平六　　士4退5

9. 傌七退六　　將4進1　　　10. 炮六退二　　紅勝。

第9題：

1. 兵七平六　　將5平4

黑如改走將5進1，則俥八進三，將5進1，俥三平五。紅方速勝。

2. 俥三進三！　……

獻俥擋馬，為進傌攻將鋪平道路，是入局的關鍵。

 2. …… 象9退7 3. 傌二進四 士4退5

 黑如改走將4平5，則俥八進四，將5進1，炮二進三，將5進1，俥八平五，士4退5，俥五退一，將5平4，俥五進一。紅勝。

 4. 俥八進四 將4進1 5. 傌四退五 象7進5

 6. 俥八退一 將4進1

 黑如改走將4退1，則傌五進七，將4平5，俥八平五。紅勝。

 7. 炮二進二 士5進6 8. 傌五退七 紅勝。

第10題：

 1. 前兵進一 將4平5 2. 炮九進三 象3進1

 黑如改走士5退4，則俥五進三，士6進5，俥五進一。紅方速勝。

 3. 炮三進五！ 象5退7 4. 前兵進一 將5平4

 5. 傌七進八 將4平5 6. 傌八退六 將5平4

 7. 傌六進七 將4進1 8. 兵六進一！ 士5進4

 9. 傌七退八 將4退1 10. 俥五進五！ ……

 棄俥引將，以下傌後炮殺，是本局的精華。

 10. …… 將4平5 11. 傌八進七 紅勝。

試卷2 殺法組合的問題測試（二）

第1題

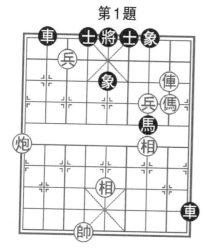

提示：獻俥，臥槽傌勝。

第2題

提示：「釣魚傌」勝。

第3題

提示：「側面虎」勝。

第4題

提示：「倒掛金鉤」勝。

第5題

提示：棄兵，俥俱炮兵聯手
攻殺。

第6題

提示：重炮殺。

第7題

提示：「俱後炮」殺。

第8題

提示：獻掉一俥，俥炮兵
成殺。

第9題

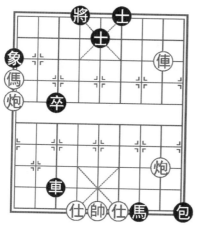

提示：棄俥傌，雙炮「閃門將」殺。

第10題

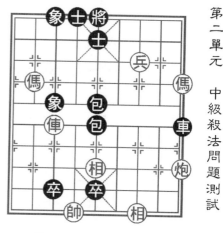

提示：獻俥，「傌後炮」殺。

試卷2解答

第1題：

1. 俥二平五　　士6進5

黑如改走象7進5，則傌二進三，將5進1，炮九進四，車2進1，兵七平八。紅勝。

2. 傌二進三　　將5平6　　3. 俥五平四！　士5進6

4. 炮九平四　　士6退5　　5. 兵三平四　　士5進6

6. 兵四進一　　紅勝。

第2題：

1. 俥四進一　　士5退6　　2. 俥八進二　　將4進1

3. 俥八退一　　將4退1　　4. 傌五進七　　將4平5

5. 俥八進一　　車4退8　　　6. 俥八平六　　紅勝。

第3題：

1. 俥四進九！　將5平6　　　2. 俥二進三　　象5退7

3. 俥二平三　　將6進1　　　4. 傌五進三　　將6進1

5. 俥三退二　　將6退1　　　6. 俥三平二　　將6退1

7. 俥二進二　　紅勝。

第4題：

1. 傌三進二！　士4進5

黑如改走士6進5，則俥四進五，士5退6，傌二退四。
紅方速勝。

2. 俥七平六　　車7平6　　　3. 仕五進四！　包8平6

4. 俥四進三！　車8進1　　　5. 俥四進二　　士5退6

6. 傌二退四　　紅勝。

第5題：

1. 俥一進一　　象5退7　　　2. 俥一平三　　將6進1

3. 傌八進六　　車5退6　　　4. 炮九進四　　士6退5

5. 兵六平五　　將6平5　　　6. 傌六退八　　將5進1

7. 俥三平五　　士4退5　　　8. 俥五退一　　將5平6

9. 兵三平四　　紅勝。

第6題：

1. 兵四進一　　將6進1　　　2. 前兵平四　　將6進1

3. 兵三平四　　將6平5　　　4. 兵六進一！　將5平4

5. 炮四平六　　馬5退4　　　6. 後炮進二　　馬3退4

7. 後炮進二　　前車平4　　　8. 後炮進二　　車5平4

9. 後炮進二　　紅勝。

第7題：

1. 俥五平四　　車6退3　　　2. 兵三平四　　將6退1
3. 炮七平四　　士5進6　　　4. 兵四進一　　將6平5
5. 兵四平五！　將5平4

黑如改走將5退1，則傌二進四（傌二進三亦可），將5平4，炮四平六，士4退5，兵五平六。紅勝。再如改走將5進1，則炮四平五殺。

6. 炮四平六　　士4退5　　　7. 兵五平六！　將4進1
8. 炮六退二　　將4平5　　　9. 傌二退四　　將5平6
10. 炮六平四　　紅勝。

第8題：

1. 俥二進三　　士5退6　　　2. 俥二退一　　士6進5
3. 俥三進三　　士5退6　　　4. 俥二平五　　士4進5
5. 俥三退一　　象5退7　　　6. 俥三平五　　將5平4
7. 俥五進一　　將4進1　　　8. 兵七進一　　將4進1
9. 俥五平六　　紅勝。

第9題：

1. 俥二平六！　士5進4　　　2. 傌九進七　　將4進1
3. 炮二平六　　士4退5　　　4. 傌七退六　　士5進4
5. 傌六退四　　士4退5　　　6. 傌四退六　　士5進4
7. 傌六進七　　士4退5　　　8. 傌七進六！　將4進1
9. 炮九平六　　紅勝。

第10題：

1. 傌八進七　　將5平6　　　2. 傌一進二　　將6進1
3. 兵三進一　　將6進1

黑如改走將6退1，則兵三進一。紅方攻法照常。

4. 兵三進一	將6退1	5. 傌二退三	將6進1
6. 傌三退五	將6退1	7. 傌五進三	將6進1
8. 傌七退六	包5退2	9. 傌三進二	將6退1
10. 俥八平四	車9平6		

黑如改走士5進6，則俥四進三殺。

11. 炮一進六	紅勝。

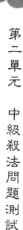

試卷3 殺法組合的問題測試（三）

第1題

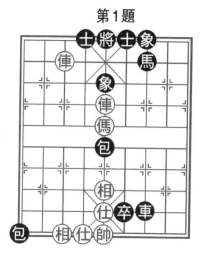

提示：棄俥。

第2題

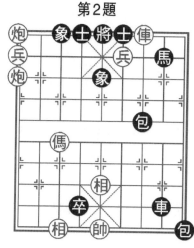

提示：獻兵。

第3題

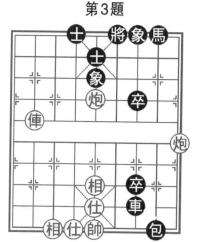

提示：「天地炮」殺。

第4題

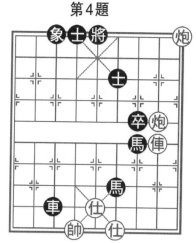

提示：俥雙炮聯手，頓挫有序，一舉獲勝。

第5題

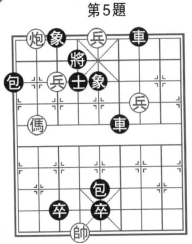

提示：棄雙兵，用炮悶殺。

第6題

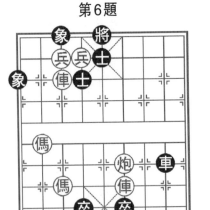

提示：棄雙俥、雙兵、
炮，雙傌取勝。

第7題

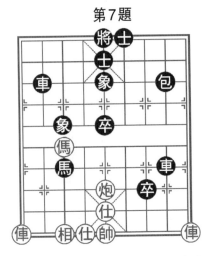

提示：進俥叫將，傌踏中卒
要殺。

第8題

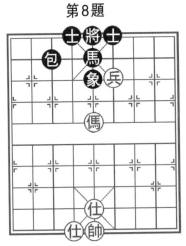

提示：紅傌困斃黑方勝。

第1題

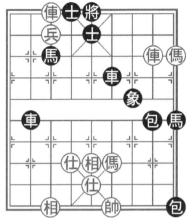

提示：俥傌聯手攻將。

第2題

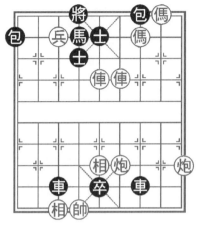

提示：棄雙俥。

試卷3解答

第1題：

| 1. 俥五進一 | 士6進5 | 2. 傌五進六！ | 將5平6 |
| 3. 俥五平四 | 士5進6 | 4. 俥七平四 | 紅勝。 |

第2題：

1. 兵四平五！	將5進1	2. 傌七進六	將5平4
3. 俥三退一	將4進1	4. 傌六進八	象3進1
5. 炮九退二	紅勝。		

第3題：

1. 俥八平四	將6平5	2. 帥五平四	車7進1
3. 帥四進一	馬8進7	4. 炮一進五	包8退9
5. 炮一平三	馬7進5	6. 俥四進四	紅勝。

第4題：

1. 炮二進四	將5進1	2. 俥二進四	將5進1
3. 炮一退二	士6退5	4. 俥二退一	士5進6
5. 俥二退一	將5退1	6. 俥二進二	將5退1
7. 炮一進二	紅勝。		

第5題：

1. 兵七平六	將4平5	2. 兵六進一	將5平6
3. 炮八退一	將6進1	4. 傌八進六	包5退4
5. 兵三平四	車6退1	6. 炮八退一	將6退1
7. 兵六平五	包5退2	8. 炮八進一	紅勝。

第6題：

1. 兵六進一	將5平4	2. 俥七平六	士5進4
3. 炮四平六	士4退5	4. 俥四進七	士5退6
5. 傌七進六	車8平4	6. 兵七平六	將4進1
7. 傌六進七	將4退1	8. 傌七進八	將4進1
9. 後傌進七	紅勝。		

第7題：

1. 俥九進九	……		

沉俥叫將正著。如先走傌七進五，則馬3進5，俥九進九，象5退3棄象，紅傌無法「掛角」。

1. ……	士5退4	2. 傌七進五	士6進5
3. 傌五進四	將5平6	4. 傌四進二	將6進1
5. 俥一平四	包8平6	6. 傌二退三	……

紅如改走俥四進七，則士5進6，傌二退三，將6退1，俥九平六，亦勝。

6. ……	將6退1	7. 俥九平六	士5退4

8. 俥四進七　　紅勝。

第8題：

1. 傌五進六　　包3平4　　2. 兵四進一　　象5進7

3. 仕五進六　　象7退9

黑如改走象7退5，則帥五平四絕殺，紅方速勝。

4. 傌六退四　　象9進7

黑如改走包4平2，則傌四進三！包2平6，傌三退四，再傌四進六殺，紅勝。

5. 傌四進三　　象7退5　　6. 傌三退四　　象5進3

7. 傌四進六　　象3退1　　8. 傌六退八　　象1退3

9. 傌八進七　　象3進1　　10. 傌七退九　　……

紅方以巧妙的攻逼手法，終於擒住黑象，顯示了精湛的用傌技巧。

10. ……　　　　包4平6　　11. 傌九退八　　包6進1

12. 傌八進六　　包6退1　　13. 傌六進四

黑方欠行，紅勝。

第9題：

1. 俥二進二　　士5退6　　2. 傌一進三　　將5進1

黑如改走車6退2，則俥二平四，將5進1，兵七平六，將5平4，俥七退一，將4進1，俥七退一，將4退1，俥四退一，士4進5，俥四平五，將4平5，俥七進一。紅勝。

3. 傌三退四　　將5平6

黑如改走將5退1，則俥七平六，將5平4，俥二平四。紅勝。

4. 傌四進六　　象7退5

黑如改走將6平5，則俥二退一，將5進1，俥二退一，

將5退1，兵七平六，將5退1，兵六平五，將5進1，俥七退一。紅勝。

5. 俥二退一	將6進1	6. 傌六退五	馬3進5
7. 俥二退一	將6退1	8. 傌五進三	馬5退7
9. 俥二進一	將6進1	10. 傌三退五	紅勝。

第10題：

1. 俥四進三	士5退6	2. 俥五進三	包7平5
3. 傌二退四	士6進5	4. 炮一進七	包5進7
5. 兵七平六	將4平5		

黑如改走將4進1，則傌四退五，將4退1，炮四進七。紅勝。

6. 傌四退三	將5平6	7. 後傌退四	士5進6
8. 傌四進二	士6退5	9. 傌二進四	士5進6
10. 傌四進二	士6退5	11. 傌二進三	將6進1
12. 後傌退四	士5進6	13. 傌四進二	紅勝。

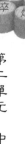

試卷4　殺法組合問題測試（四）

第1題

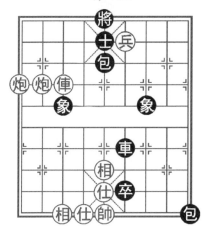

提示：棄兵。

第2題

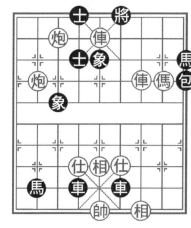

提示：棄雙俥。

第3題

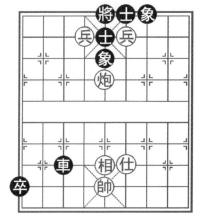

提示：兵占宮心，用炮悶殺。

第4題

提示：去俥，進兵追將悶殺。

第5題

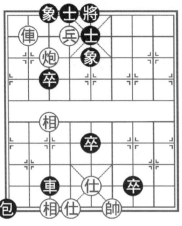

提示：俥炮兵聯手悶殺。

第6題

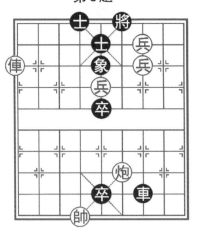

提示：獻兵，俥雙兵成殺。

第7題

提示：兵逐將，炮打卒勝。

第8題

提示：棄俥砍士，俥傌炮勝。

第9題

第10題

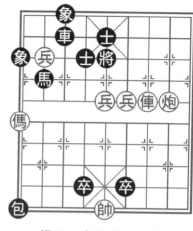

提示：棄兵炮，俥傌炮聯手成殺。

提示：棄炮雙兵，俥傌兵悶殺俥。

113

～～

試卷4解答

第1題：

1. 俥七進三	士5退4	2. 兵四平五！	將5進1
3. 俥七退一	將5退1	4. 炮九進三	士4進5
5. 炮八進三	紅勝。		

第2題：

1. 俥五進一！	將6平5	2. 俥三進三！	象5退7
3. 傌二進四	將5進1	4. 傌四進六！	將5進1
5. 炮八進一	士4退5	6. 炮七退一	紅勝。

第3題：

1. 帥五平六！	車3退7	2. 相五進七！	卒1平2

3. 炮五退六　　卒2平3　　4. 帥六進一　　車3平2

5. 兵六平五　　士6進5　　6. 兵四平五　　將5平6

7. 炮五平四　　紅勝。

第4題：

1. 俥八平六　　包8平4　　2. 俥六進一！　將4進1

3. 兵五平六　　將4退1　　4. 後炮平六　　車3平4

5. 兵六進一　　將4退1　　6. 兵六進一　　將4平5

7. 兵六進一　　紅勝。

第5題：

1. 俥八平七　　象3進1

黑如改走士5進6，則炮七進二，士4進5，炮七平九，將5平6，兵六平五。紅勝。

2. 俥七平八！　士5進6　　3. 炮七進二　　士4進5

紅方此時有兩種殺法，現介紹如下：

甲：俥八進一，將5平6，炮七退一，將6進1，俥八平五，車3平5，兵六平五。紅勝。

乙：炮七平九，將5平6，兵六平五，包1退9，俥八平六，包1平5，兵五平四。紅勝。

第6題：

1. 前兵平四　　將6平5

黑如改走將6進1，則兵三平四，將6進1，兵五平四。紅方速勝。

2. 兵四平五　　士4進5

黑如改走將5進1，則俥九平五，將5平6，兵三平四。紅方速勝。

3. 俥九進二　　象5退3

黑如改走士5退4，則俥九平六，將5進1，兵五進一，將5進1，俥六平五（炮四平五亦可）。紅勝。

4. 俥九平七　　士5退4　　5. 俥七平六　　將5進1

6. 兵五進一　　將5平6　　7. 兵三平四　　紅勝。

第7題：

1. 兵三平四　　將6平5

黑如改走將6進1，則傌七進六，將6平5（如將6退1，則傌六退五，將6進1，俥八進一，士6退5，傌五退三，將6退1，俥八進一，士5退4，俥八平六，紅勝），炮五進四，象5退3，俥八平五，將5平4，俥五平六，將4平5，兵六平五，象3進5，兵五進一。紅勝。

2. 炮五進四　　象5退3

黑如改走士6退5，則兵四平五，將5平6，兵五進一，將6進1，俥八進一，士4進5，俥八平五，將6進1，兵二平三。紅勝。

3. 傌七退五　　士6退5

黑如改走士4進5，則兵四進一，將5平4（如將5平6，則傌五進三，將6進1，炮五平四。紅勝），炮五平六，士5進4，兵六進一。紅勝。

4. 傌五進三　　士5進6　　5. 兵四進一　　將5進1

6. 俥八進一　　將5進1　　7. 傌三退四　　紅勝。

第8題：

1. 傌二進三　　包6退1

黑如改走將5平6，則俥二進一，將6進1，炮一進一，馬9退8，傌三退四，馬8進9，傌四進六，包6平5，炮四退二。紅方速勝。

2. 俥二進一　　士5退6　　　3. 俥二平四　　將5平6

4. 俥六平四　　將6平5　　　5. 俥四退二　　將5進1

6. 俥四進二　　將5進1　　　7. 俥四平六　　將5平6

8. 炮四退二　　紅勝。

第9題：

1. 兵五進一　　將6平5　　　2. 俥六平五　　將5平6

3. 俥五進一　　將6進1　　　4. 炮八進一　　士4進5

黑如改走將6進1，則俥五平四，車8平6，炮八退一，象5進3，傌七退五。紅勝。

5. 俥五退一　　將6退1　　　6. 炮八進一　　象3進1

7. 俥五進一　　將6進1　　　8. 炮八退一　　將6進1

9. 俥五平四　　車8平6　　　10. 傌七進五　　紅勝。

第10題：

1. 兵五進一　　將5平6　　　2. 兵四進一　　將6退1

3. 俥三進三　　將6退1　　　4. 俥三進一　　將6進1

5. 炮二平四　　士5進6　　　6. 兵四進一　　將6平5

7. 兵五進一　　象3進5

黑如改走將5平4，則炮四平六！馬2進4，兵五平六，將4進1，俥三平六，車3平4，傌九進八，馬4退2，兵八平七。紅勝。

8. 兵四平五　　將5平4

黑如改走將5平6，則俥三退一，將6退1，兵五平四，車3平6，兵四進一。紅勝。

9. 炮四平六！　馬2進4　　　10. 兵五平六！　將4進1

11. 俥三平六　　車3平4　　　12. 兵八平七　　馬4退3

13. 傌九進八　　紅勝。

試卷 5　古譜殺法問題測試（一）

第 1 題

提示：躍傌貼將。

第 2 題

提示：獻兵。

第 3 題

提示：躍傌棄俥。

第 4 題

提示：棄兵兌俥。

第5題

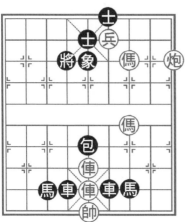

提示：後傌叫將，前傌踏士。

第6題

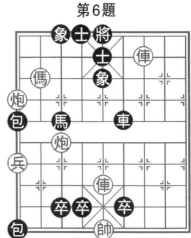

提示：棄炮雙俥。

第7題

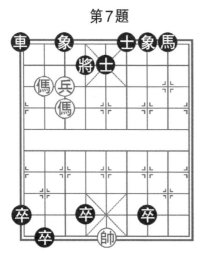

提示：雙傌、兵聯手成殺。

第8題

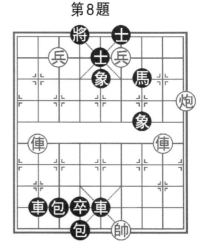

提示：棄俥兵。

第9題　　　　　　第10題

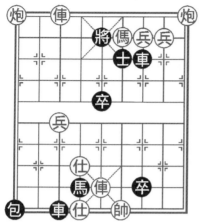

提示：棄俥。　　　　　　提示：俥傌成殺。

試卷5解答

第1題：

1. 傌五進四　　象3進5　　2. 傌四進二　　象5退7

3. 傌二退三　　將6進1　　4. 炮五平四　　紅勝。

第2題：

1. 兵六進一　　士5進4

黑如改走將4退1，則兵八平七，象3進5，兵六進一，包1平4，兵七平六，將4平5，兵六進一。紅勝。

2. 兵八平七　　將4退1　　3. 兵四平五！　　包1平5

4. 兵七進一　　將4進1　　5. 炮五平六　　紅勝。

第3題：

1. 傌二進四　　將5平6

黑如改走將5平4，則俥四平六，包4退3，炮九平六，包4平5，兵七平六。紅勝。

2. 傌四進六	將6平5	3. 傌六進七	將5平4
4. 俥四平六	包4退3	5. 炮九平六	包4平5
6. 兵七平六	紅勝。		

第4題：

1. 兵四進一	將5平6	2. 俥一平四	馬5進6
3. 俥四進六	車3平6	4. 俥四進二	將6進1
5. 傌一退三	將6退1	6. 傌三進二	將6進1
7. 傌七進六	紅勝。		

第5題：

1. 後傌進五	將4退1	2. 傌三進四！	士5退6
3. 傌五進七	將4退1	4. 炮一進二	士6進5
5. 兵四進一	象5退7	6. 兵四平五	包5退6
7. 傌七進八	將4進1	8. 前俥進六	紅勝。

第6題：

1. 炮七進五	象5退3	2. 俥五進六	……

紅如改走俥三進一，則車6退4，俥五進六，士4進5，炮九進三，象3進1。紅不成殺，黑勝定。

2. ……	士4進5	3. 俥三平五	將5平6
4. 俥五進一	將6進1	5. 俥五平四	……

上著「入海」，此著「求珠」，環環緊扣，出奇制勝。

5. ……	將6退1	6. 傌八進六	將6進1
7. 炮九進二	紅勝。		

第7題：

1. 兵七平六	將4退1

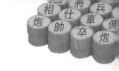

黑如改走將4進1，則傌七進八。紅方速勝。

2. 傌八進九　　　象7進5

黑如不飛象，而改走馬8進9（士5進4，傌七進八，將4進1，傌九退八。紅方速勝），則傌七進八，將4平5，傌九退七，將5平4，傌七退六，將4平5，傌六進四。紅勝。

3. 傌七進八　　　將4平5　　　4. 傌九退七　　　將5平4

5. 傌七退五　　　將4平5　　　6. 傌五進三　　　馬8進6

7. 兵六進一　　　卒7平6　　　8. 兵六進一　　　紅勝。

第8題：

1. 俥八平六　　　包4退4

黑還有兩種應法，都不免一敗，現演繹如下：

甲：將4平5，炮一進三，馬7退8，兵四平五，將5進1，兵七平六，將5退1，兵六進一，將5進1，俥二進四，馬8進6，俥二平四。紅勝。

乙：士5進4，兵七平六，將4進1（將4平5，則炮一進三，馬7退8，兵四進一。紅勝），炮一平六，士4退5，炮六退五，士5進4，俥六進三，將4進1，俥二平六。紅勝。

2. 兵七平六　　　將4進1

黑如改走將4平5，則炮一進三，馬7退8，兵四平五。紅勝。

3. 俥二平六　　　士5進4　　　4. 炮一平六　　　士4退5

5. 炮六平五　　　士5進4　　　6. 兵四平五！　　士6進5

7. 炮五平六　　　紅勝。

第9題：

1. 俥七退一　　　將5進1　　　2. 傌四進六　　　將5平4

3. 俥七退一　　　將4退1　　　4. 俥七平六！　　將4進1

5. 傌六退八　　　將4平5　　　6. 傌八退七　　　將5平4

黑如改走將5退1，則兵三平四，將5平6，炮一退一，將6退1，傌七進六，將6平5，傌六進八。紅勝。

7. 傌七退五　　　將4退1　　　8. 傌五進七　　　將4進1

9. 傌七進八　　　將4退1　　　10. 炮九退一　　　紅勝。

第10題：

1. 俥七進一　　　將5進1　　　2. 兵三平四　　　將5平4

3. 俥七退一　　　將4退1　　　4. 傌三進五　　　士4退5

黑如改走士6退5，則俥七進一，將4進1，炮八平六。紅勝。

5. 兵八平七　　　車1平3

黑如改走將4平5，則兵四平五，將5平6，兵五平六，將6進1，兵六進一，包4退3，俥七平六。紅勝。

6. 俥七進一　　　將4進1　　　7. 傌五退七　　　將4進1

8. 俥七退二　　　將4退1　　　9. 俥七平九　　　將4退1

10. 俥九進二　　　紅勝。

試卷6　古譜殺法問題測試（二）

第1題

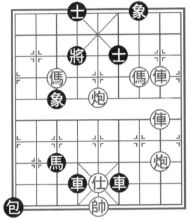

提示：棄雙俥。

第2題

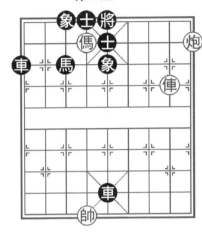

提示：俥傌炮聯手成殺。

第3題

提示：棄俥吃馬，平炮打卒要殺。

第4題

提示：俥傌冷著成殺。

第5題

提示：棄雙俥躍傌，傌炮悶殺。

第6題

提示：棄兵，俥傌炮聯手
成殺。

第7題

提示：俥傌冷著勝。

第8題

提示：雙炮、兵聯手成殺。

第9題

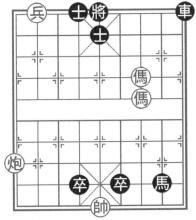

提示：棄炮、雙傌、兵聯手。

第10題

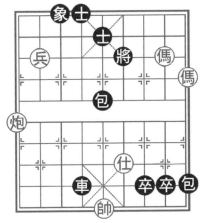

提示：退邊傌叫將，炮右移取勝。

試卷6解答

第1題：

1. 傌三進四　　士4進5

黑如改走士6退5，則前俥進一，象3退5，前俥平五。紅勝。

2. 後俥平六　　車4退3　　　3. 俥二平六　　車4退2

4. 炮二進五　　紅勝。

第2題：

1. 俥二進三　　象5退7　　　2. 俥二平三　　士5退6

3. 傌六退四　　將5進1　　　4. 傌四進二　　將5退1

5. 俥三平四　　紅勝。

第3題：

1. 俥三進二！　　車8平7　　2. 炮一平七　　士5進4

黑如改走馬1進2，則炮七平五，象3退5，兵六進一。
紅勝。

3. 炮七進三　　士4進5　　4. 兵四平五！　　士4退5

5. 兵六進一　　紅勝。

第4題：

1. 俥五平六　　將4平5　　2. 傌四進六　　將5平4

3. 兵七進一　　將4進1　　4. 傌六進八　　將4平5

5. 俥六平五　　將5平4　　6. 傌八退七　　將4進1

7. 俥五進一　　紅勝。

第5題：

1. 俥四進一　　……

棄俥正確。紅如改走炮八進六，則象1退3，俥五進
一，包1平5，俥四平五，車3平5。紅不成殺，黑勝。

1. ……　　　　將5平6　　2. 傌一進二　　將6進1

黑如改走將6平5，則傌二退四，將5平6，炮八平四。
紅方速勝。

3. 俥五平四！　　士5進6　　4. 炮八平四　　士6退5

5. 傌七退五　　象7退5　　6. 傌二退四　　將6進1

7. 傌五退四　　紅勝。

第6題：

1. 兵四進一　　包4平6　　2. 傌二進三　　包6進1

3. 俥二進五　　士5退6　　4. 俥二平四　　將5進1

5. 俥四退一！　　將5退1　　6. 俥四平六　　將5平6

7. 俥六進一　　將6進1　　8. 傌三退四　　紅勝。

第7題：

1. 俥七退六	將6退1	2. 俥二進三	將6進1
3. 俥二退六	將6退1	4. 俥六退四	將6平5
5. 俥四進三	象7退9	6. 俥二平四	將5平4
7. 俥四平六	將4平5	8. 俥六進六	紅勝。

第8題：

1. 兵三平四！　　將6平5

黑如改走將6進1，則前炮平四，馬6進4（如士5進6，則炮五平四捉死黑馬，紅方勝定），炮五平四。重炮殺，紅勝。

2. 前炮平八　　象3退1

黑如改走馬6退4（馬4進5，相五進七），則炮八進五，馬4退3。此時黑方只有3路象可動，紅方六路帥平四露出後，再兵四進一或兵四平五即可成殺。也可用如下方法取勝：炮八退八，馬3進4，炮五進三，象3退1，炮八平四，馬4進3，兵四進一。紅勝。

3. 炮八退三　　馬6退8

黑如改走馬6進5，則炮五進四，士5進4，炮八進七，象1進3，炮八進一。紅勝。

4. 炮八進八	象1退3	5. 兵四平五	將5平6
6. 炮五平四	馬8進7	7. 仕四退五	馬7退5
8. 炮四退三	馬5退3	9. 仕五進四	紅勝。

第9題：

1. 炮九平五　　士5進6

黑如改走士5進4，則前俥進五，士4進5，俥三進四，將5平6，俥四進二，將6平5，俥五進三，將5平6，俥三

退四，將6進1，傌四進二。紅勝。

2. 前傌進五　　士4進5　　3. 傌三進四　　將5平6

黑如改走將5平4，則兵八平七，將4進1，傌五退七，將4進1，傌四退五。紅勝。

4. 傌四進二　　將6平5　　5. 傌五退七　　士5進6

6. 傌七退五　　士6退5

黑如改走將5平4，則兵八平七，將4進1，傌二退四。紅勝。

7. 傌二退四　　將5平6　　8. 炮五平四！　　……

棄炮餵馬，暗伏主帥助攻，是取勝的精妙之著。

8. ……　　　　馬8退6　　9. 傌四進二　　將6平5

10. 傌五進四　　將5平4　　11. 兵八平七　　紅勝。

第10題：

1. 傌一退三　　將6平5　　2. 炮九平一　　士5進6

黑如改走卒7平6（將5平4，兵八平七，將4退1，傌三進五，紅勝），則炮一進三，士5進6，傌二進三，士6退5，後傌進四。紅勝。

3. 傌二進三　　士6退5　　4. 炮一進三　　士5退6

5. 前傌退二　　將5退1　　6. 傌二退四　　將5平4

黑如改走將5退1，則傌四進三，將5進1，炮一進一。紅勝。

7. 傌三進五　　將4進1　　8. 兵八平七　　將4平5

9. 傌四進三　　將5平6　　10. 傌三退二　　將6平5

11. 傌五進三　　紅勝。

紅方第10著也可改走傌五退三，將6退1，炮一進一。紅勝。

試卷7　古譜殺法問題測試（三）

第1題

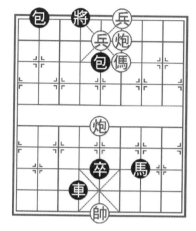

提示：棄雙兵。

第2題

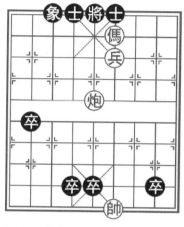

提示：棄兵，「傌後炮」勝。

第3題

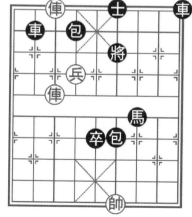

提示：棄俥，俥兵聯手勝。

第4題

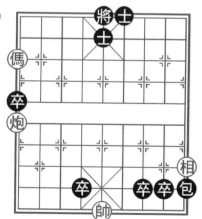

提示：老帥助攻，傌炮聯手。

第5題

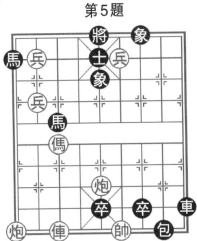

提示：棄俥炮。

第6題

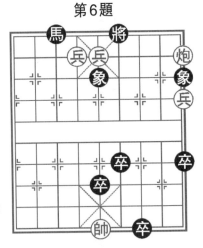

提示：進兵困馬，運炮悶殺。

第7題

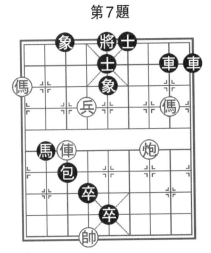

提示：棄俥，雙傌、炮兵聯手。

第8題

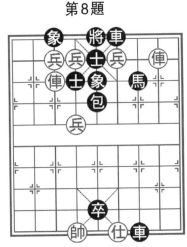

提示：「獨兵擒王」。

第9題

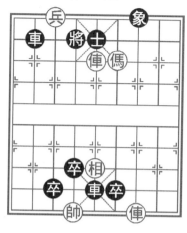

提示：抽掉黑馬後棄俥。

第10題

提示：紅棄一俥，俥傌冷著勝。

試卷7解答

第1題：

1. 兵四平五	包5退2	2. 兵五平六	車4退7
3. 炮四進一	包5進2	4. 傌四進五	紅勝。

第2題：

1. 傌四退六	將5進1	2. 炮五退一	卒8平7

黑如改走卒2平3，則兵四平五，將5平4，炮五進一，士4進5，炮五平六。紅勝。

3. 兵四平五	將5進1	4. 傌六退五	紅勝。

第3題：

1. 後俥平四	將6平5	2. 俥七平五	士6進5

象棋升級訓練——中級篇

3. 兵六平五　　　將5平4　　　4. 俥四進二　　　士5進6

5. 兵五進一　　　紅勝。

第4題：

1. 炮九平三　　　將5平4　　　2. 炮三進五　　　將4進1

3. 傌九退七　　　將4進1　　　4. 炮三退一　　　士5進6

5. 炮三平九　　　卒8進1　　　6. 傌七進八　　　紅勝。

第5題：

1. 兵四平五　　　將5平4　　　2. 兵五進一　　　將4進1

3. 前兵平七　　　將4進1　　　4. 傌七進五　　　馬3退5

5. 俥七進七　　　馬1進3　　　6. 炮九進七　　　馬3進2

7. 兵八進一　　　馬2退1　　　8. 兵八平七　　　紅勝。

第6題：

1. 兵六進一　　　馬3進4　　　2. 炮一平四　　　……

正著。如改走炮一平二，則卒7平6，帥五平四，卒5進1，炮二退二，卒6進1。黑勝。

2. ……　　　卒6進1

黑如改走卒6平7，則炮四退四，前卒平6，帥五平四，卒5進1，兵一平二，卒7進1，兵二平三，卒7進1，兵三平四。仍是紅勝。

3. 炮四退四　　　卒6進1　　　4. 炮四平六　　　……

正著。如誤走炮四平九，則卒6平5，帥五平六，後卒平4，炮九進五，象5退3，兵六平七，馬4退5，兵七平六，卒4進1。黑勝。

4. ……　　　卒6平5　　　5. 帥五平六　　　卒7平6

6. 兵六平五　　　馬4退5　　　7. 炮六進五　　　紅勝。

第7題：

1. 俥七進五 　　士5退4 　　2. 傌二進四 　　車8平6

3. 傌九進七 　　將5進1 　　4. 炮三平五！ 　象5退3

黑如改走將5平4，則兵六進一，將4進1，俥七平六，車6平4，傌四退五。紅勝。

5. 傌七退五 　　將5平4 　　6. 傌五退七 　　將4平5

7. 兵六平五 　　象3進5 　　8. 兵五進一 　　紅勝。

第8題：

1. 兵四平五 　　士4退5 　　2. 俥二平五 　　……

正著。如改走兵六平五，則包5退2，俥二平五，馬7退5。紅不成殺，黑勝。

2. …… 　　　　包5退2 　　3. 前兵進一 　　將5平4

4. 兵七平六 　　將4進1 　　5. 俥七平六！ 　將4進1

6. 兵六進一 　　將4退1 　　7. 兵六進一 　　將4退1

8. 兵六進一 　　將4平5 　　9. 兵六進一 　　紅勝。

第9題：

1. 前俥進一 　　士5退6 　　2. 前俥退八 　　士6進5

3. 前俥進八 　　士5退6 　　4. 前俥平四！ 　將5平6

5. 傌六進五 　　將6進1

黑如改走將6平5（士4進5，俥三進九，將6進1，傌五退三，將6進1，俥三退二，將6退1，俥三進一，將6退1，俥三進一。紅勝），則傌五進七，將5平6，俥三進九，將6進1，炮九進四，士4進5，傌七退五，士5進4，傌五進六，將6平5，傌六退八，將5進1，俥三退二。紅勝。

6. 傌五進六 　　將6平5 　　7. 傌六退七 　　將5平6

黑如改走將5平4，則俥三進八，將4進1，炮九進三。

紅勝。

　　8. 俥三進八　　　將6退1　　　9. 炮九進五　　　紅勝。

第10題：

　　1. 俥五平六　　　……

　　棄俥引將，正著。如誤走俥五平八，則士5進6，俥八進一，將4進1，俥八退一，將4退1，俥三進八，士6退5，俥八進一，將4進1，俥三退一，象7進5。紅不成殺，黑勝。

　　1. ……

　　將4進1　　　2. 傌四退五　　　將4平5

　　黑如改走將4退1，則傌五進七，將4進1，俥三進七，象7進5，俥三平五。紅方速勝。

　　3. 俥三進七　　　士5進6　　　4. 傌五進七　　　將5退1
　　5. 俥三進一　　　將5退1　　　6. 兵七平六！　　將5平6
　　7. 俥三進一　　　將6進1　　　8. 俥三退一　　　將6退1
　　9. 傌七進五　　　士6退5

　　黑如改走車2平5，則兵六平五，將6平5，俥三進一。紅勝。

　　10. 俥三進一　　　將6進1　　　11. 傌五退三　　　將6進1
　　12. 俥三退二　　　將6退1　　　13. 俥三進一　　　將6進1
　　14. 俥三平四　　　紅勝。

試卷8　古譜殺法問題測試（四）

第1題

第2題

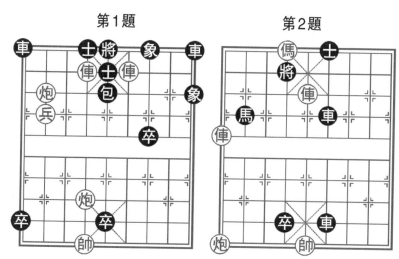

提示：棄炮勝。

提示：棄雙俥。

第3題

第4題

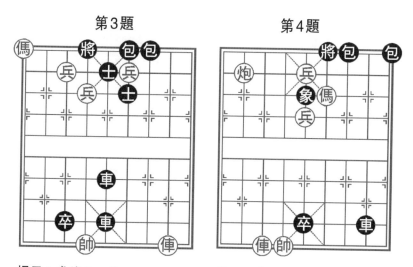

提示：棄雙兵、俥。

提示：棄俥。

第5題

第6題

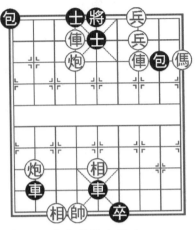

提示：棄俥，俥傌冷著勝。

提示：棄俥雙炮和雙兵。

第7題

第8題

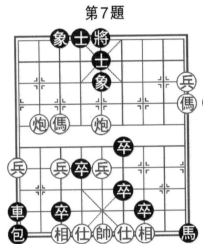

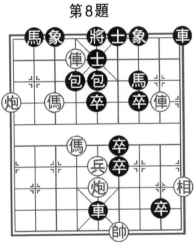

提示：「傌後炮」勝。

提示：獻先進傌要殺，後棄俥。

第9題

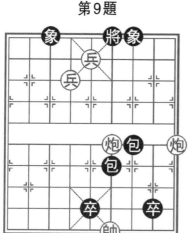

提示：棄炮兵聯手勝。

第10題

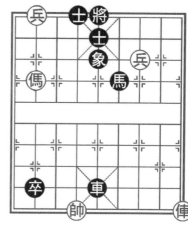

提示：聯手取勝。

試卷8解答

第1題：

1. 炮六進五　　……

紅以炮作誘餌，目的是奪穴。

1. ……　　　　士5進4

黑如改走包5平2，則炮六平五（奪穴），士5進4，俥六平五。紅勝。

2. 炮八平五　　卒1平2　　3. 俥六平五　　紅勝。

第2題：

1. 俥九平六　　馬2進4　　2. 俥五平六　　將4進1

3. 傌六退八　　將4退1　　4. 炮九進八　　紅勝。

第3題：

1. 兵七進一　　　包6平3　　2. 兵六進一　　　將4平5

3. 兵六進一　　　包7平4　　4. 俥二進九　　　士5退6

5. 俥二平四！　　包4平6　　6. 傌九退七　　　紅勝。

第4題：

1. 俥七進九　　　包7平3　　2. 炮八進一　　　包3進2

3. 傌四進五　　　象5退3　　4. 傌五退七　　　象3進1

5. 兵五進一　　　將6進1　　6. 炮八退一　　　將6進1

7. 兵五進一（或兵五平四）　　紅勝。

第5題：

1. 俥五平四　　　車6退3　　2. 傌六退五　　　車6平5

3. 俥七平四　　　將6平5　　4. 兵七平六　　　將5平4

5. 俥四進三　　　將4進1　　6. 傌五退七　　　將4進1

7. 俥四平六　　　車5平4　　8. 俥六退一　　　紅勝。

第6題：

1. 炮六平五　　　包8平5　　2. 前兵平四　　　將5平6

黑如改走士5退6，則俥三平五，士6進5，俥六進一。
紅方速勝。

3. 炮八進七！　　車2退8　　4. 兵三平四　　　將6進1

5. 傌一進二　　　將6退1　　6. 俥三進二　　　將6進1

7. 俥三平五　　　將6進1　　8. 俥五平四　　　士5退6

9. 俥六平四　　　紅勝。

第7題：

1. 炮八進三！　　……

搶得先機的佳著，暗伏傌七進六，再傌一進三的殺著。

1. ……　　　　　包1平4　　2. 傌一退三　　　將5平6

3. 傌七進五　　　士5進4　　　4. 傌五進三　　　將6進1

5. 前傌進二　　　將6退1　　　6. 傌三進四　　　象5退7

7. 炮五平四　　　紅勝。

第8題：

1. 傌七進八！　　……

佳著。伏俥六進一，士5退4，傌八退六，將5進1，俥二進二的殺著。

1. ……　　　　　車9進1

黑如改走包5進4，則俥六進一，士5退4，傌八退六，將5進1，俥二進二，將5進1，後馬進七，將5平6，俥二平四。紅勝。

2. 炮五平八！　　包4平2　　　3. 傌八退六　　　士5進4

黑如改走卒8平7，則俥六進一，將5平4，炮九平四。紅勝。

4. 炮九進三！　　包2平3　　　5. 傌六退八　　　包3平2

6. 傌八進七　　　包2平3　　　7. 傌七進八　　　車9平4

黑如改走士4退5，則炮八進七，士5退4，炮九平七。紅勝。

8. 炮八進七　　　將5進1　　　9. 俥二進二　　　紅勝。

第9題：

1. 炮一進四　　　包7退1　　　2. 炮四進一　　　包7退1

3. 炮四進一　　　包7退1　　　4. 炮四進一　　　包7退1

5. 兵五平四　　　將6平5　　　6. 炮一進一　　　象7進9

7. 炮四平二　　　包7平8

黑如改走包6平9，則炮二進一，包9退6（包7進3，炮一平三。紅勝），兵四進一，將5平4，炮二進一，象9

退7，兵四平五。紅勝。

　　8. 兵六進一　　卒8平7　　9. 兵六平五　　將5平4

　　10. 兵四進一　　包8退1　　11. 兵四平五　　紅勝。

第10題：

1. 傌八進七　　將5平6　　2. 兵三進一　　象5退7

　　黑如改走馬6退7去兵，則俥一平四，士5進6，俥四進七。紅方速勝。

　　3. 兵三進一　　將6進1　　4. 傌七退五　　士5退6

　　5. 傌五進六　　車5退8

　　黑如改走將6平5，則俥一進八，將5退1，兵三平四，將5平6，俥一進一。紅勝。

　　6. 兵八平七　　馬6退4　　7. 俥一進八　　將6進1

　　8. 俥一退一　　將6退1　　9. 俥一平六　　士6進5

　　10. 俥六平五　　卒2平3　　11. 帥六平五　　卒3平4

　　12. 俥五進一　　紅勝。

試卷9　國手入局問題測試（一）

第1題

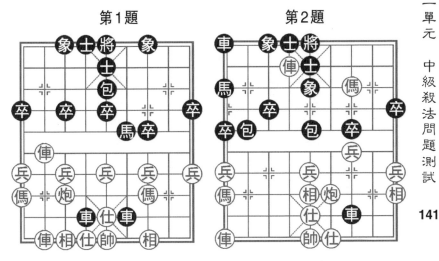

提示：側翼進攻（紅先黑勝）。

第2題

提示：帥炮聯手建功。

第3題

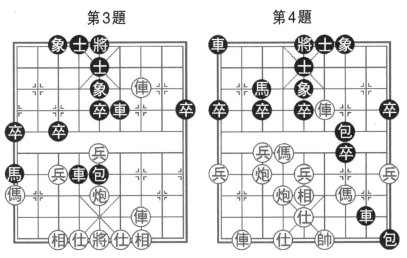

提示：棄傌（紅先黑勝）。

第4題

提示：獻俥（黑先勝）。

象棋升級訓練——中級篇

142

第5題

第6題

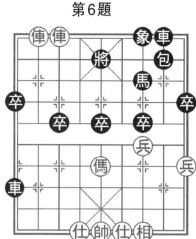

提示：揮炮轟象。

提示：獻傌。

第7題

第8題

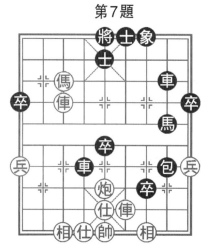

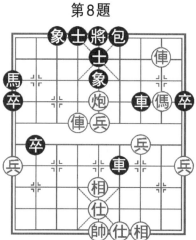

提示：獻俥。

提示：棄兵。

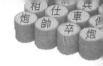

第9題

提示：獻炮（黑先勝）。

第10題

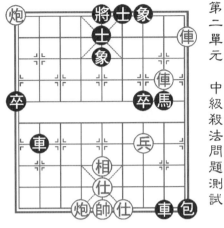

提示：獻炮（黑先紅勝）。

試卷9解答

第1題：

本局選自《夢吾象集》，是錢夢吾輯存的京津名手對局實錄，經謝俠遜校注刊行。對弈雙方是京北的劉變如與蛟川的錢夢吾。

圖1是他們以順炮直車對橫車棄馬局開局弈至第12回合後的棋局。黑方雙車形成「二鬼拍門」，炮鎮中路，河口馬躍躍欲試，大有黑雲壓城城欲摧之勢，紅方形勢岌岌可危。實戰演繹如下：

13. 兵五進一　　……

紅如改走後俥進一，則馬6進5！後俥平六，馬5進7，炮七平五，包5進5，仕五進四，車6退1，俥六平三，將5

平6，俥三進一，包5平7。黑方大佔優勢。

　　13. ⋯⋯　　　　　馬6進7　　14. 俥三進五　　　⋯⋯

速敗之著，不如改走炮七平四，可以多支撐一會。

　　14. ⋯⋯　　　　　馬7進5　　15. 炮七進四　　　包5平8

黑方包平8路，準備沉底叫將，是速勝的好著。

　　16. 後俥進一　　　包8進7　　17. 相三進一　　　將5平6

黑勝。

　　註： 京北、蛟川分別是今天的北京、天津。

第2題：

　　本局選自《爛柯叢鈔選粹》。對弈雙方是武進的費綿欽與香山的曾展鴻。圖2是他們以順炮橫車對直車弈至第19回合的棋局。黑方中包正捉住紅方中相，以為紅方必走相一退三，雙相聯手。實戰如何呢？請看：

　　20. 帥五平六　　　⋯⋯

　　此乃入局獲勝之精髓。著法含蓄詭詐，撲朔迷離，玄妙莫測。

　　20. ⋯⋯　　　　　包5進3

　　黑方絲毫沒有察覺到形勢的危險，認為進包攻相後已是勝勢。殊不知，黑方已墜入陷阱。

　　21. 炮四進七！　　⋯⋯

　　紅炮以迅雷不及掩耳之勢，直搗底線，緊貼將臉。黑方九宮頓時硝煙彌漫，大禍臨頭，此時醒悟為時已晚。

　　21. ⋯⋯　　　　　包2退4　　22. 炮四平六　　　士5退4

　　黑如改走象5進3，則炮六平八，車1平2，俥九進七，車2進2，俥七退五，車7平6，俥六平五。紅勝。

　　23. 俥九平八　　　車7平6　　24. 俥八進九

紅方突起妙手，以俥啃包。由於紅傌與黑將呈田字形，構成精巧的勒傌俥殺勢，黑將束手就擒，紅勝。

第3題：

本局選自1958年全國象棋個人賽。對弈的雙方是黑龍江王嘉良與上海徐天利。圖3是他們以五七炮進三兵對屏風馬進3卒弈至第21回合的棋局。

22. 炮五平八　　　……

無奈之著，如果紅方為了避將而走仕四進五或者仕六進五，黑方將5平6都形成絕殺。

22. ……　　　　馬1進3

黑方進馬叫殺，著法緊湊，是獲勝的關鍵。

23. 後俥平七　　　車6進1

緩著，與進馬叫殺沒有很好聯繫。應改走車6進5，則俥七進一（俥七平四，車4進3殺），車4進2。黑方速勝。

24. 俥七進一　　　車4進2

凶著，伏出將絕殺。

25. 俥七退一　　　……

棄俥屬無奈之舉。

25. ……　　　　車4平3	26. 炮八進三　　　車6進3
27. 傌九退七　　　車6平5	28. 仕六進五　　　車5平7
29. 相三進五　　　車7退5	

黑方抽得紅俥，勝定。

第4題：

圖4是上海胡榮華與黑龍江王嘉良以中炮高左炮對屏風馬弈至紅方第18著後的棋局。

18. ……　　　　車1平4！

獻車取勢，驚心動魄，精彩異常。

19. 傌六退四　　……

紅方眼睜睜地望著炮口下的黑車不敢吃，如走炮六進七轟車，則包7進3轟傌，成絕殺之勢，黑方速勝。紅方被迫退傌後，局勢明顯處於下風，敗局已定。

| 19. …… | 包7進3 | 20. 炮六平三 | 卒7進1 |
| 21. 炮七退一 | 車8進1 | 22. 帥四進一 | 車8退5 |

23. 傌八進七　　……紅如改走帥四退一，則車4進4，紅方也難以支持。

| 23. …… | 車8進4 | 24. 帥四退一 | 車8進1 |
| 25. 帥四進一 | 包9平4 |

轟仕獻包，著法十分兇狠。紅方不敢退仕吃包，否則車4進9，可迅速以雙車錯殺獲勝。

26. 傌四進三　　包4平6

又一次獻包，紅仍不敢吃，否則造成雙車殺。

27. 傌四平三	卒7進1	28. 炮七平三	車8退1
29. 帥四退一	車8平5	30. 炮三退二	車4進8
31. 傌三平四	車5平7	32. 帥四平五	車4平5
33. 帥五平六	車7退4		

絕殺，黑勝。

第5題：

本局選自1960年全國個人賽。對弈的雙方是遼寧孟立國與廣東蔡福如。圖5是他們以中炮進七兵對屏風馬進7卒弈至第17回合後的棋局。黑方1路車如果平移到8路，就會對紅方構成致命的威脅。兵貴神速，紅方怎樣搶先下手，給黑方致命一擊呢？請看實戰：

18. 炮八平五　　……

獻炮轟象，著法兇悍，由此精彩入局。

18. ……　　　　車1平8　　19. 兵五進一　　前包退2

20. 後炮進二　　前車平7　　21. 兵五平六　　馬3進5

22. 前炮平九　　馬5退4　　23. 炮九進二　　馬4退2

24. 俥四進四！　……

紅方棄俥殺士，算度準確，入局一氣呵成，是大賽中不可多得的上乘佳構。

24. ……　　　　將5進1

黑如改走包9平6，則兵六平五，象7進5，兵五進一，車8平5，俥八進九再退俥殺。

25. 俥八進八　　馬2進4　　26. 兵六平五　　象7進5

27. 俥四平五　　紅勝。

第6題：

圖6是黑龍江金啟昌與北京劉文哲以中炮直橫俥對屏風馬左包封俥弈至第30回合後的棋局。紅方得勢，黑方多子。雙方的戰略意圖非常明確，紅方想速戰速決，不然會「夜長夢多」。黑方想儘量把戰線拉長，伺機兌子，減小壓力。紅方的目的能達到嗎？請看實戰：

31. 傌五進四　　……

虎口獻傌精彩動人，殺法瀟灑如行雲流水，剛勁俐落。如改走傌五進六，黑方可象7進5，兌掉一車後，黑方棄還一子，紅方取勝的難度增大。

31. ……　　　　馬7進6　　32. 俥七平五　　將5平6

33. 俥五平四　　將6平5　　34. 俥八平五　　將5平4

35. 俥四退一　　將4進1　　36. 俥四平五　　紅勝。

第7題：

　　圖7是上海於紅木與上海陳奇以中炮過河俥對屏風馬平包兌車弈至第23回合的棋局。乍看起來，局勢仍很複雜，雙方都有機會。紅方根據己方俥傌炮占位的有利條件，走出了震驚四座的妙招，請看實戰：

　　24. 俥四進二！　……

　　獻俥，令黑方難以預料，給黑方的心理帶來巨大的壓力。黑如車4平6吃俥，則俥七平八絕殺。

　　24. ……　　　　　包8進3　　25. 相三進一　　車4退4

　　黑如改走卒5進1，則俥四平五，車4平5，俥七平八。絕殺，紅勝。

　　26. 俥七平九　　　……

　　平俥叫殺，緊湊！紅迅速入局。

　　26. ……　　　　　象7進5

　　27. 帥五平四　　　……

　　借帥助攻，殺機四伏，黑已難逃厄運。

　　27. ……　　　　　卒7平6　　28. 俥四退一　　士5進6

　　29. 俥九進三　　　將5進1　　30. 俥九退一　　將5退1

　　31. 炮五進五！　　……

　　炮轟中象，妙著連珠，令人拍案叫絕。

　　31. ……　　　　　車8進1　　32. 俥四平八　　紅勝。

第8題：

　　圖8是黑龍江王嘉良與河北李來群以中炮進三兵對反宮馬進3卒弈至第22回合後的棋局。紅方已占明顯優勢，請看紅方的精彩入局：

　　23. 兵三進一　　　……

棄兵搶攻，著法緊湊有力，吹響了進攻的號角。

23. ……　　　　車7進1　　24. 兵五平四　　車7退1

25. 傌二進三　　車7退2　　26. 俥二平三　　馬1進3

27. 俥六進一　　馬3進1　　28. 帥五平六　　車6平5

黑如改走車6退2去兵，由俥三進一絕殺。

29. 兵四進一　　馬1進2　　30. 俥六進三！

棄俥成殺，著法相當精彩、簡捷。以下的變化是：包6平4，俥三平五，將5平6，俥五進一，將6進1，兵四進一，將6進1，俥五平四。紅方獲勝。

第9題：

圖9是湖北柳大華與黑龍江王嘉良以中炮進三兵對屏風馬進3卒弈至紅方第30著後的棋局。

30. ……　　　　包4進1！

黑方獻炮攻紅方邊傌，開始總攻。以下衝卒、炮轟邊馬，連消帶打，攻法刁鑽而兇狠，可謂妙著連連。

31. 俥二進二　……　　紅如改走帥六平五，則包4平1，相七進九，車2平1，炮七退一，車1進2，炮七平六，車6進3，俥二進九，將6進1，俥二平六，馬4進6，伏車6平5殺。黑方勝定。

31. ……　　　　卒5進1　　32. 俥二進七　　將6進1

33. 相三進五　　包4平1　　34. 炮七平九　　……

紅如改走俥二平六，則包1進2，相七進九，馬4進5，車6平5（俥六退一，車6平4。兌掉一俥後，黑方多子勝定），車6平4，帥六平五，馬5進3。黑勝。

34. ……　　　　馬4進5　　黑勝。

第10題：

圖10是廣東呂欽與黑龍江趙國榮以中炮橫俥七路傌對三步虎弈至紅方第34著後的棋局。

34. ……　　　　車2平6

以上一段，紅方進行了頑強的抵抗，沉底炮，進俥侵入在對方下二線，暗伏一些手段，等待機會，寄望於對方出錯。黑方已看到勝利的曙光，心理上失去警覺，隨手走出車2平6要殺，鑄成大錯，頓使局勢逆轉，使勝負易手，甚為可惜。應改走車2平7，伏車8平6連殺。紅如走炮六進九，則將5平4，俥二平六，將4平5，帥五平六，車7平4，俥六退三，車8退3。黑方穩操勝券。

35. 炮六進九　　　……

針對黑方致命的錯誤，紅方進炮叫將，石破天驚，解殺還殺，一舉奠定勝局，可謂起死回生。

35. ……　　　　象5退3

黑如改走將5平4，則俥二平六，將4平5，帥五平六。形成有殺對無殺，紅方勝定。

36. 炮六退一　　象3進1

黑如改走士5退4，則俥二平五，士6進5，俥一平五，將5平6，前俥進一，後俥進二，將6進1，前俥平四。紅勝。

37. 俥一退八　車8平9　　38. 炮六平八

至此，黑方敗局已定，紅勝。

試卷10　國手入局問題測試（二）

第1題

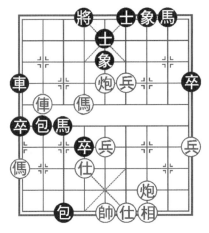

提示：小兵追將（黑先紅勝）。

第2題

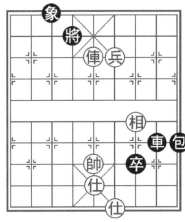

提示：車包卒聯手（紅先黑勝）。

第3題

提示：揮炮轟士（黑先紅勝）。

第4題

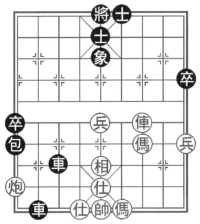

提示：先得紅炮，後棄車殺（黑先勝）。

第5題

第6題

提示：棄炮轟士。

提示：棄俥砍士。

第7題

第8題

提示：炮轟邊卒。

提示：獻俥。

第9題　　　　　　　第10題

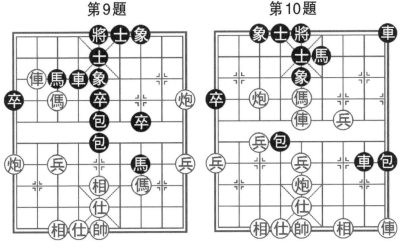

提示：平炮、棄傌（黑先勝）。　　提示：獻躍傌揚鞭。

試卷10解答

第1題：

圖1是火車頭梁文斌與河北劉殿中以中炮邊傌對屏風馬左包封俥弈至紅方第23著後的棋局。

23.……　　　　　馬8進7

敗著，紅方由此迅速入局。

24.俥八進四　　　將4進1　　　25.炮三平六　　　馬3進2

黑方被迫進3路馬，如改走馬7進5，則炮六進二。黑方失子敗定。

26.俥八退一　　　將4進1

黑如改走將4退1，則傌六進七，將4平5，俥八進1殺。

27. 傌六進八　　　包3退6　　28. 俥八平七　　　馬7進5
29. 兵四平五　　　象5進7　　30. 炮六平五　　　紅勝。

第2題：

圖2是江蘇言穆江與遼寧宋國強以中炮對反宮馬弈至第51回合的棋局。

52. 仕五進四　　　……

敗著。應改走俥五退三，則包9退1，俥五進三，包9進2，仕五進四，卒7進1，仕四退五，車8平3，相三退一，車3進1，仕五進六，車3平4，帥五退一，車4平6，帥五退一，卒7平6，俥五進一，將4進1，俥五進一，將4退1。兵四進一，車6退6，俥五退四，車6進1，俥五平六，車6平4，俥六進二，將4進1，和棋。但如改走兵四進一，黑有巧勝，試演如下：包9進1，仕五進四，卒7進1，帥五退一，卒7平6，帥五退一，包9進2，仕四進五，車8進3，仕五退四，車8平6。黑勝。

52. ……　　　卒7進1　　53. 仕四退五　　　車8平3
54. 仕五進六　　　車3平4　　55. 仕六退五　　　……

如改走仕四進五，則包9進3。黑也勝定。

55. ……　　　車4平2　　56. 仕五進六　　　車2進1
57. 仕四進五　　　包9平3　　58. 仕五退四　　　車2平4
59. 帥五退一　　　包3平8　　黑勝。

第3題：

圖3是北京喻之春與黑龍江趙國榮以列手炮開局弈至紅方第21著後的棋局。

21. ……　　　將5平4

軟著。應改走包9進3，則仕四進五（帥五進一，車2

進2，炮六退六，馬3進5。黑方勝勢），車8進2，俥四退一，包9平6，傌三退二，車2平5。黑方佔先。

22. 炮五進四　　車8平7

貪吃紅傌，失去最後的機會。還是應走包9進3，則仕四進五，車8進2，俥四退一，包9平6，俥三平四，將4進1，傌三退二，將4平5，炮六退五，包6平4，帥五平六，車2平5。黑方局勢樂觀。

23. 俥四進八	將4進1	24. 俥四平七	包9進3
25. 仕四進五	車7進2	26. 仕五退四	車7退3
27. 仕四進五	包5平6	28. 炮五退一	包6退1

紅方炮五退一是精妙之著，黑已無法應付。

| 29. 俥三退一 | 馬3退1 | 30. 俥三平四 | 將4進1 |
| 31. 俥七退一 | 紅勝。 | | |

第4題：

圖4是「青島晚報杯」象棋棋王爭霸賽黑龍江趙國榮與廣東許銀川以五七炮不挺兵對屏風馬進7卒弈至紅方第36著後的棋局。

36. ……　　　　車3進1

黑車進1捉炮，可謂一擊中的！令紅方頓感難以招架。紅如接走炮九進一，則包1平5（伏「穿心殺」），傌四進三，包5進2，後傌退五，車3平4。黑勝。

37. 兵五進一	車3平4	38. 傌四進三	包1平3
39. 帥五平四	車4平1	40. 俥三平七	包3平4
41. 前傌進四	車1平5！		

棄車成殺，著法精彩，令人讚歎。紅如接走傌三退五，則車2平4，帥四進一，包4進2，帥四進一，車4平6。黑

勝。

第5題：

圖5是BGN世界象棋挑戰賽黑龍江趙國榮與遼寧尚威以中炮過河俥正傌對屏風馬兩頭蛇弈至第23回合的棋局。

24. 炮四進七！　……

紅方炮轟底士，猶如石破天驚，出乎黑方所料，紅方由此發起了迅猛的攻擊！

24. ……　　　　士5退6　　25. 炮五進三　　士6進5

26. 俥八平二！　……

紅俥右移欺車捉馬，黑已難以應付。

26. ……　　　　馬8進6　　27. 傌五退四　　車8平9

28. 傌四進二　　將5平4

黑方出將屬無奈之著，如改走包9平8，則俥三進三，車9平7，傌二進四。紅方速勝。

29. 俥三平六　　士5進4　　30. 傌二進四　　象5退3

31. 俥二進四

以下黑如接走車1進1，則俥二平九，馬3退1，炮五平六。絕殺，紅勝。

第6題：

圖6是「華亞防水杯」全國象棋特級大師、大師賽廣東呂欽與湖南張申宏以中炮進七兵對三步虎弈至第33回合的棋局。

34. 俥四平五！　……

棄俥砍士，精彩之作！由此迅速入局。

34. ……　　　　士6進5　　35. 傌三進四　　將5平4

黑如改走將5平6，則炮三平四，車9平6，俥五進三。

紅方速勝。

36. 俥五進三	馬6進7	37. 帥五進一	馬7退6
38. 帥五退一	馬6進7	39. 帥五進一	象3退5
40. 俥五退一	馬7退6	41. 帥五退一	

黑如續走將4進1，則俥五進二，將4進1，炮三進三。紅勝。

第7題：

圖7是第21屆「五羊杯」全國象棋冠軍賽吉林陶漢明與上海胡榮華以仙人指路對起馬局弈至第20回合的棋局。

21. 炮一進四　　……

紅方邊炮出擊，下著有平中叫將的凶著，是制勝的關鍵之著。

21. ……　　　　馬7進6

黑方只能選擇強硬著法，力求一搏，其他著法都難逃厄運。但紅方更有強手，弈來相當精彩。

22. 炮一平五　　士6進5　　23. 帥五平六　　……

紅方出帥解殺還殺，是緊湊有力之著。

23. ……　　　　包7退4　　24. 俥二平三　　包7平6

黑方平包屬無奈之著。如改走車6進2，則俥三進三，車8平7，俥六進二。紅方速勝。

25. 俥三進二！　……

紅方捨炮進俥，暗藏殺機，兇狠之著。

25. ……　　　　車6進2

進車吃炮，解燃眉之急。如改走車6退2，則俥六進二，包6平4，俥三平五。紅棄俥殺。

26. 俥六進一！

紅方進俥下一步要殺，黑方卻無法解救。黑如接走車6退4捉炮，則俥三平五，士4進5，俥六平五，紅勝；又如改走包6平7，則俥三進一，車8平7，俥六進一，也是紅勝。

第8題：

圖8是BGN世界象棋挑戰賽吉林陶漢明與雲南王躍飛以中炮橫俥對反宮馬橫車弈至第16回合的棋局。

17. 傌四進六　　……

紅方獻傌捉車，構思十分精妙，出乎黑方所料，算準可以透過先棄後取的手段，迅速擴大優勢，是取勝的佳著。

17. ……　　　　車4進4　　18. 傌七進五！　……

紅方棄傌後又傌踏中象，可謂妙著連珠。對於黑方而言，此著猶如五雷轟頂，城池頓顯緊張。

18. ……　　　　包3進4

黑如改走車4退2（象7進5，前炮進三，象5退7，炮三進七。紅勝），則俥八進九，士5退4，俥七進三，車4平3，俥八平六，將5進1，前炮平五，將5平6（將5進1，炮五退三），炮三平四，車5平6，俥六平四。紅勝。

19. 傌五退六　　車5平4

黑方躲車，實屬無奈。如改走馬3進4，則前炮平五，紅方得車勝定。

20. 傌六進七　　包3平5　　21. 仕四進五　　士5進4

黑如改走車4退4捉傌，則前炮平五，紅亦勝定。

22. 俥八進九　　將5進1　　23. 傌七退九

黑方已呈敗勢，遂停鐘認負。紅方的精彩入局，實屬上乘佳作，值得好好學習。

第9題：

圖9是第12屆「銀荔杯」廣東許銀川與吉林陶漢明決賽的第二局以五七炮不挺兵對屏風馬進7卒弈至紅方第21著後的棋局。

21. ……　　　　　後包平3

黑方平後包催殺，巧妙一擊，令紅方頓感為難，是擴大先手的佳著。

22. 帥五平四　　車4進2

黑方高車棄馬，是平包催殺的後續手段。

23. 炮一退一　　卒7進1　　24. 炮一平七　　車4平3

25. 俥八平七　　馬7進9　　26. 炮九退二　　卒7進1

27. 傌三退一　　……

紅如改走傌三進五，則車3平8，相五退三（傌五進七，車8進5。黑勝定），車8進5，相七進五，包5進2，傌七進九，車8平7，帥四進一，卒7平6，傌九進七，將5平4，俥七平六，士5進4，炮九平六，包5平4，仕五進六，卒6平5。黑勝定。

27. ……　　　　　車3進2　　28. 俥七進一　　包5平6

29. 相五退三　　……

紅如改走傌七進九，則卒7平6，帥四平五，車3進2。也是黑勝。

29. ……　　　　　卒7平6　　30. 帥四平五　　包6平3

黑方叫殺得俥勝定。

第10題：

圖10是全國象棋個人賽男子甲組吉林陶漢明與新疆薛文強以仙人指路對卒底炮弈至第16回合的棋局。黑方第16

著包4進3，目的很明確，就是要包4平9打死紅俥，乍看起來，是一步好著，實際上是一個敗招，請看實戰：

17. 傌五進三！　……

紅方弈出了棄俥的鬼手，突發一支令人難防的冷箭，出乎黑方所料，紅方由此擴大了先手。此著實為本局的精華！

17. ……　　　包4退2

黑方如改走包4平9打俥，則俥一進三，車8平9，俥五進二！以下黑如象3進5吃車，則炮五進五殺。黑如不飛象吃俥，也難擋紅方俥五平七攻象的殺棋，紅方勝定。

18. 炮五平七　　馬6進8

紅方卸中炮，仍暗伏俥五進二吃中象的殺機。黑方此時不能走包9平5打中兵叫將，因為紅方有俥五退二吃包後形成四車會面的棋，黑方必失子。

19. 相七進五　　……

紅方攻不忘守，正著。如誤走俥五進二，則包9平5，俥五退四，車8平5，黑方左車有根，紅方失俥敗定。

19. ……　　　士5進6　　20. 後炮進一　　包4進3
21. 前炮平八　　車9進3　　22. 炮七進六　　將5進1
23. 炮八進一　　車9平6　　24. 炮七退二　　包4平2
25. 兵三平四

平兵捉車，下伏俥五進二殺象入局。黑見大勢已去，遂停鐘認負。

試卷11　國手入局問題測試（三）

第1題

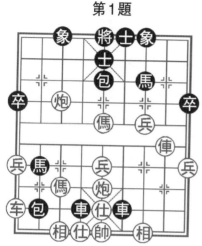

提示：老將助戰（紅先黑勝）。

第2題

提示：獻馬，出將（黑先勝）。

第3題

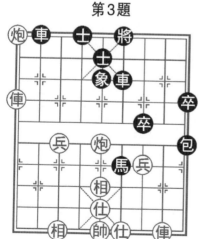

提示：平俥叫殺。

第4題

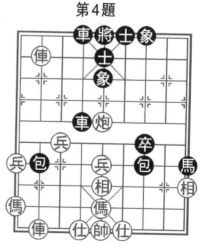

提示：棄俥砍包（紅先黑勝）。

第5題

第6題

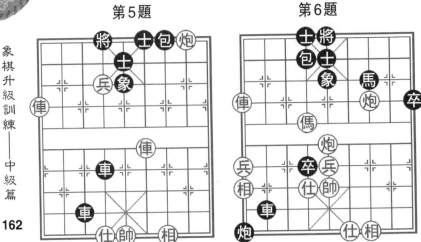

提示：紅應棄俥砍士（紅先　提示：俥平肋道。
黑勝）。

第7題

第8題

提示：老帥建功。　　　　　　提示：進包叫殺（黑先勝）。

第9題　　　　　　　第10題

提示：炮轟中卒。　　　　提示：棄俥。

試卷11解答

第1題：

圖1是全國象棋個人賽女子組吉林龔勤與黑龍江郭莉萍以順炮直俥兩頭蛇對雙橫車弈至第20回合的棋局。黑方已兵臨城下，紅方的局勢可以說是山雨欲來風滿樓，危機四伏。雖苦苦支撐，終難免一敗。請看實戰：

21. 俥九退一　　……

紅如改走俥九進一（紅如傌五退七，則包5進5殺），則包5進4，傌七進五（如俥九平八，則馬2進4殺），車4平5，仕六進五，包2進1，仕五退六，馬2進3。紅勝。

21. ……　　　　將5平4！

黑方御駕親征，構思巧妙。在激烈的攻殺中能想到利用老將助戰，實屬不易。

22. 炮七退三　　包5進4！

黑方包轟中兵，鎖定勝局。紅如接走傌七進五，則車4平5，仕六進五，馬2進3殺。

23. 傌五退六　　車4退2

黑方下伏車4進3，傌七退六，馬2進3的殺著，紅無法解脫，遂停鐘認負。

第2題：

圖2是全國象棋個人賽女子組四川章文彤與江蘇張國鳳以順炮直俥兩頭蛇對橫車弈至紅方第16著後的棋局。

16. ……　　　　馬3進2！

黑方獻馬解悶宮，是一步陰冷之著，非紅方所料。由此展開了猛烈的進攻，迅速攻破城池，入局相當精彩。請看實戰：

17. 傌九退八　　將5平6

黑方出將，既解除了紅方進炮的悶殺，又有車4平6的絕殺，由此奠定勝局。

18. 炮八進三　　車3平4　　19. 相七進九　　……

紅如改走炮八平六，則前車退3，俥三平六，車4平6。絕殺，黑勝。

19. ……　　　　前車退3　　20. 兵七進一

後車平6　黑勝。

第3題：

圖3是「派威互動電視」象棋超級排位賽雲南王躍飛與廣東許銀川以五六炮正傌對反宮馬弈至第39回合的棋局。

紅方一炮鎮中，一炮鎖住黑車，雙俥道路通暢，黑馬雖可臥槽，但對紅方構不成威脅，紅方已占明顯優勢。

40. 俥九平三　　　……

紅方平俥要殺，攻擊點十分準確，可謂一擊中的！如改走俥二進九，則象5退7，黑方有解殺還殺的手段，紅方反而麻煩。

40. ……　　　　包9進4

獻包限車解殺，出於無奈。如改走將6平5，則俥三進三，車6退2，俥二進九，馬6退5，炮五進三。紅勝定。

41. 相五退三　　包9平7　　42. 俥二平三　　象5退3

黑如改走車2平1去炮，則後俥平二，將6平5，俥三進三，車6退2，俥二進九，馬6退5，炮五進三。紅勝定。

43. 炮五退二　　車2進9　　44. 炮五平四　　　……

如改走俥三進三更為緊湊有力，入局也更加精彩。此時黑方只有將6進1，則炮五平四，下一著有後俥平二絕殺，黑無法解脫。

44. ……　　　　將6平5　　45. 炮四進五　　車2平3

46. 仕五退六

黑方車馬無殺著，且少子失勢，敗局已定，遂停鐘認負。

第4題：

圖4是全國象棋個人賽四川王盛強與上海謝靖以五九炮過河俥對屏風馬平包兌俥弈至第21回合的棋局。紅方雖未失子，但窩心傌是明顯的弱點，儘快躍出才是上策。

22. 兵五進一？　　……

紅方兵五進一是隨手之著，由此招致失敗。應改走傌九

進八，則前車平5，傌五進七，包7平8，傌八進六，雖居下風，但尚可抗衡。

22.……　　　　前車平5！

黑車硬砍紅方中炮，是突發冷箭的妙著，出乎紅方所料。

23. 兵五進一　　……

紅如改走前俥退五，則車5進1，紅棋也很難下。

23.……　　　　包2平5

局勢的發展完全在黑子的意料之中，現在右包鎮中，已勝利在望！

24. 傌九進七　　包7進3！

接下去是相一退三，馬9進8絕殺，黑勝。

紅如不走傌九進七，而改走前俥退二，則卒7平6，前俥平四，車4進5，俥四平二，馬9退7，俥二退四，包7進3，相一退三，馬7進8，得俥後再馬8進9或馬8退6形成絕殺，紅亦難逃厄運。

第5題：

圖5是「開發集團杯」女子象棋大師快棋賽珠海馮曉曦與浙江金海英以中炮過河俥對屏風馬右包過河弈至第58回合的棋局。

59. 炮二退二？　　……

紅方退炮，錯失一個制勝的良機。應改走俥四進五棄俥砍士，則士5退6，俥九平四！車4退4（如將4平5，則俥四進三，將5進1，兵六平五，將5平4，俥四退一），俥四進三，將4進1，俥四退一。紅方捷足先登。

59.……　　　　車3進1　　60. 俥四平八　　車4進3

紅接走帥五進一，則士5進4，黑穩操勝券。紅方臨陣退縮，勝負易手，甚為可惜。

第6題：

圖6是「磐安偉業杯」全國象棋大師冠軍賽上海鄔正偉與河北陳翀以五八炮進三兵對屏風馬弈至第32回合的棋局。

33. 俥九平四！　……

紅方平俥搶佔肋道，兇狠之著，馬踏中象後可形成絕殺。

33. ……　　　車2退4

黑如改走車2退6，則帥五平四，車2平4，傌六進八，車4進3，炮三平二，卒4平5，炮二進三。絕殺，紅勝。

34. 傌六進五！　……

紅方傌踏中象，不怕黑方續走車2平5後再卒4平5吃兵捉雙的手段，為最後的棄俥妙殺埋下伏筆，可見已成竹在胸。

34. ……　　　車2平5　　35. 帥五平四　　車5退2

36. 炮三平二　　包4進3

黑方升包，準備續走炮二進三，包4平6遮墊。如改走車5進3，則兵五進一，演成有車殺無俥之勢，紅亦勝定。

37. 俥四進三！　馬7退6　　38. 炮二平七

紅方棄俥，演成精彩的絕殺之勢，使人興奮不已！

第7題：

圖7是全國象棋個人賽男子甲組甘肅潘振波與江蘇徐天紅以仙人指路對卒底炮弈至第39回合的棋局。紅方多兵，雖少一仕，但黑方子力分散，一時難對紅方構成威脅。紅方

抓住時機，強攻黑方城池，一舉獲勝。

40. 俥九進二　　士5退4

黑如改走車4退4，則俥九平六，士5退4，俥四進二，紅方多兵勝定。

41. 帥五平四　　……

出帥助戰，精妙之著！

41. ……　　士6進5　42. 傌二進四　　車4進4

黑車重任在肩，不敢車4平5吃仕，因紅有傌四進六棄傌的殺著。

43. 傌四進五！　……

棄傌踏士，兇狠之著！

43. ……　　車8進6　44. 帥四進一　　馬9進7

45. 俥四進五　　將5進1　46. 炮一進二

以下有俥九退一，車4退7，俥四退一，將5退1，俥四平六。紅方得車後再俥九進一絕殺，黑方認負。

第8題：

圖8是「楊官璘杯」廣東黎德志與湖南肖革聯以過宮炮對起馬局弈至紅方第24著後的棋局。可以看出，雙方的攻殺多麼激烈，稍有不慎，都會招致殺身之禍。紅兵只要再前進一步，就形成絕殺，黑方怎樣應對呢？請看實戰：

24. ……　　包8進2！

黑方進包催殺，大有捷足先登之勢，構思十分巧妙。

25. 炮三平六　　……

紅平炮肋道解殺，無奈之著。如改走炮三進一，則馬2進3，帥五進一（如帥五平六，則前馬退5！帥六進一，馬5進6，帥六平五，車3進1，帥五退一，馬6退5，仕四退

五，車3進1，黑勝），馬3退5，帥五平四，馬5進4，帥四平五，車3進1，帥五退一，馬4退5。黑勝。

　　25. ……　　　　　馬2退4　　26. 炮六進二　　……

　　紅如改走兵四進一，則馬4進5，仕四進五，車3進2，炮六退一，馬5進3，帥五平四，包5平6。黑方搶先成殺。

　　26. ……　　　　　包8退3　　27. 帥五進一

　　紅如改走傌一進三，則黑包8平7，紅亦難應付。

　　27. ……　　　　　包8平5　　28. 帥五平四　　後包平6

　　29. 帥四平五　　　車3進1　　30. 帥五退一　　……

　　紅如改走帥五進一，則包6平5，帥五平六，馬4進2，炮六平七，車3退2，也是黑勝。

　　30. ……　　　　　車3平4　　31. 傌一進三　　包6平7

　　黑方得傌，勝定。

第9題：

　　圖9是全國象棋個人賽男子甲組重慶洪智與上海林宏敏以順炮直傌對橫車弈至第20回合的棋局。在此局勢下，紅方只走了兩步，就令黑方投子認負，真是精彩動人！

　　21. 炮五進四！　　……

　　炮轟中卒，震驚四座！

　　21. ……　　　　　馬3進5

　　黑如改走士4進5，則炮七平八，象3進1，炮八進六，馬3退2，傌六進一殺；再如士6進5，則傌七進五，將5平6，炮七進四，包8平3，傌六進一，將6進1，傌五退三，包3平7，傌六平三。紅勝。

　　22. 傌七進五！

　　連棄兩子，演繹成排局般的絕妙殺局，大賽中實屬罕

見，給人以難得的藝術享受。

第10題：

圖10是全國象棋個人賽男子甲組吉林陶漢明與河北申鵬以仙人指路對卒底包轉順包弈至第31回合的棋局。

32. 兵五進一！ ……

棋藝精湛，膽識過人，不怕黑方車4平5吃中仕，算準棄俥後可搶先入局。

| 32. …… | 車4平5 | 33. 俥三平四！ | …… |

棄俥殺士，精妙之著。

33. ……	將5平6	34. 俥七平六	將6進1
35. 兵五進一	車5平3	36. 俥六退一	將6退1
37. 兵五平四	紅勝。		

試卷12　國手入局問題測試（四）

第1題

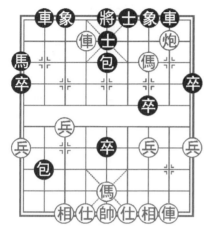

提示：躍傌、棄俥（黑先勝）。

第2題

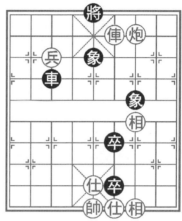

提示：黑露將要殺（紅先黑勝）。

第3題

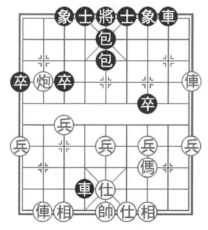

提示：獻俥（黑先勝）。

第4題

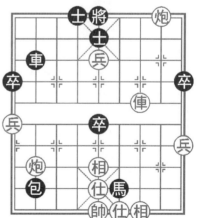

提示：炮轟黑士，俥兵聯手（黑先紅勝）。

第5題

提示：進俥塞象眼。

第6題

提示：黑馬掛角將（紅先黑勝）。

第7題

提示：棄炮轟士。

第8題

提示：出將助戰，包轟中仕（紅先黑勝）。

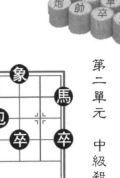

第9題　　　　　　　　第10題

提示：回傌擋車。　　　提示：平炮要殺。

試卷 12 解答

第1題：

圖1是全國象棋個人賽男子甲組上海胡榮華與煤礦湯卓光以仕角炮對中包弈至紅方第17著後的棋局。黑方針對紅方窩心傌被黑包鎖住的有利局面，走出最強手：棄車取勢，頓使局勢緊張、複雜。局面煞是好看，給人以藝術享受。

　　17.……　　　　　馬1進3　　18.傌六退二　　……

　　紅如改走傌三進二，則馬3退4，炮二平六，包2進2，傌二進六，車2進8！傌二平六，車2平3，傌六平八，包2平1。紅亦難以應付。

　　18.……　　馬3進1

　　棄車取勢，棋藝風格令人欽佩！

19. 傌三進二　　　馬1進3　　20. 俥六退二？　……

紅方退俥捉馬導致局面崩潰，是一招敗著。應改走俥六退五加強防守，不致速敗。

20. ……　　　　　卒5平4！

黑平卒叫將，精巧之著，由此鎖定勝局。

21. 傌五進四　　　……

紅如改走傌五進六（如相三進五，則馬3進4掛角殺！），則包2平5，俥六平五，馬3進4，帥五進一，車2進8殺。黑勝。

21. ……　　　　　包2平5　　22. 俥六平五　　　前包退1

23. 俥二進二　　　車2進8！

黑進車下二線，下一手卒4進1構成絕殺，兇狠有力！紅雖多一俥，但無法解救宮廷之危，老帥只好束手就擒。

24. 傌四進三　　　卒4進1　　25. 炮二退五　　　卒4平5

以下紅如接走仕四進五（炮二平五，馬3進4殺），則卒5進1，帥五平四，卒5平6，帥四平五，車2平5。黑勝。

第2題：

圖2是「三環杯」象棋公開賽廣東黃海林與黑龍江苗永鵬以對兵局弈至第74回合的棋局。

75. 兵七進一？　……

乍看起來，紅方進兵無可非議，下一步再兵七平六就可形成絕殺。但正是此著，卻給已經輸定的黑方帶來了絕佳的轉機。紅應改走俥四退五，則車3進6，仕五退六，卒6進1，俥四退三，車3退7，俥四進六。紅方勝勢。

75. ……　　　　　象5退3

好著！退象叫殺，黑方出現了生機。

76. 帥五平六　　……

紅如改走俥四平六，則車3進6，俥六退八，車3退8，包3平6，車3進7，炮六退七，後卒進1。和勢。

76. ……　　　　前卒進1　　77. 俥四平六　　前卒平5

78. 帥六進一　　……

紅方上帥，不肯善罷甘休。如改走帥六平五，則車3進6，俥六退八，車3平4，帥五平六。和定。

78. ……　　　　卒6平5　　79. 炮三平一　　……

紅應改走俥六進一，則將5進1，俥六退四，車3進5，帥六進一，車3退2，兵七平六，將5退1，炮三平五。較為頑強。

79. ……　　　　車3進5　　80. 帥六進一　　車3退2

81. 俥六進一　　將5進1　　82. 俥六退一　　將5退1

83. 俥六進一　　……

紅應改走炮一平五，暫解燃眉之急為宜。

83. ……　　　　將5進1　　84. 兵七平六　　將5平6

85. 帥六退一　　後卒平4

絕殺，黑勝。

第3題：

圖3是「三環杯」象棋公開賽浙江俞雲濤與江蘇王斌以中炮過河俥對屏風馬平包兌俥弈至紅方第14著後的棋局。

14. ……　　　　車8進9！

黑方虎口獻車震驚四座，真是精彩至極！紅如接走傌三退二，則後包進5，相三進五，後包進5。重包殺。

15. 俥一平六　　……

紅如改走俥一平五，則車8平7。黑亦勝勢。

15. ……　　　　　後包進5！

黑方虎口獻包叫將，又是一步精巧之著。

16. 傌三進五　　　……

無奈之著，如改走相三進五，則後包進5。重包殺。

16. ……　　　　　車4平5！

黑方再棄車砍仕，演成大刀剗心的殺法，形成一個漂亮精彩的殺法組合，值得學習和借鑒！

17. 帥五平六　　車5進1　　18. 帥六進一　　車8退1

19. 傌五退四　　　……

紅如改走仕四進五（帥六進一，車5平4，傌五退六，車4退1，帥六平五，車8退1），車8平5，帥六進一，前車平4，傌五退六，車4退1殺。

19. ……　　　　　車8平6　　20. 帥六進一　　車5平4

21. 帥六平五　　車4平6

紅方無仕，難敵黑方雙車、包的攻擊，遂停鐘認負。

第4題：

圖4是「嘉周杯」象棋特級大師冠軍賽吉林陶漢明與河北劉殿中以中炮過河俥對屏風馬左馬盤河弈至紅方第46著後的棋局。紅方第46著俥七平三是制勝的佳著，可謂一錘定音。

46. ……　　　　　將5平6

黑出老將，出於無奈。如改走車2進5，則俥三進四，士5退6，炮二平四，士4進5，炮四退三，士5退6，炮四平五，將5平4，俥三平四，將4進1，俥四退一，將4退1，兵五進一。絕殺，紅勝。

47. 炮二平六！　……

紅方棄炮轟士，是迅速入局的妙著。

47. ……　　　　　士5退4

黑如改走將6平5（車2平5，炮八進七，將6進1，炮六退一，士5退4，炮八退一，將6退1，俥三進四殺），則炮六平九，車2進5，俥三進四，士5退6，炮九平四，將5平4，兵五進一。絕殺，紅勝。

48. 俥三進四　　　將6進1　　　49. 俥三退二！　　將6退1

50. 兵五平四　　　將6平5　　　51. 俥三進二　　　將5進1

52. 俥三退一　　　將5退1　　　53. 兵四進一

紅方俥兵演成精彩的絕殺佳作，具有很高的欣賞價值。　　**177**

第5題：

圖5是廣東呂欽與遼寧卜鳳波在全國個人賽上以五七炮對屏風馬進7卒弈至第33回合後的棋局。在通常情況下，黑方雙車、士象全可以守和紅方雙俥、炮。紅想勝，黑想和，雙方都心知肚明。

34. 俥四進三　　　……

紅伸右俥塞象眼是一步製造殺勢的妙著，暗伏帥五平四，士4進5，炮一平五，士6進5，俥七進二，士5退4，俥四進一殺。

34. ……　　　　　車2進4　　　35. 俥七進一　　　車8退4

36. 俥七平九　　　車2退6　　　37. 帥五平四　　　士4進5

38. 炮一進一　　　車8退2

黑如改走車2平4，則炮一平四轟士，或者俥九進一，車8退2，炮一退一，下一步有炮一平五轟士的棋，紅都勝定。

39. 俥九平五　　　將5平4　　40. 炮一退一

黑認負。因接走車2進1，則俥五平七，車2退1，炮一平五，象7進9，俥七平六，將4平5，俥六平五，車2進3，炮五平八，將5平4，俥五平七再沉底殺。

第6題：

圖6是河北劉殿中與廣東呂欽以五八炮對屏風馬弈至第35回合的棋局。紅雖多一子，但傌窩心，各子位置均差，又缺一仕，而黑方車馬包占位極佳，已對紅方構成殺勢。請看實戰：

36. 傌五進七　　　馬8進6　　37. 帥五進一　　……

紅如改走炮八平四，則車8平7，帥五進一，車7退1。紅亦難應付。

37. ……　　　　　馬6進7　　38. 帥五平六　　馬7退6

39. 帥六平五　　……

紅如改走帥六進一，則車8退2。紅亦敗定。

39. ……　　　　　車8平5　　40. 帥五平四　　馬6退8

41. 傌四進二　　　馬8退6

紅方認負。因接走傌二退四，馬6進7，傌四進二，車5平6殺。

第7題：

圖7是全國象棋個人賽男子甲組黑龍江趙國榮與郵電袁洪梁以中炮進七兵對左三步虎轉列包弈至第23回合後的棋局。紅方針對黑方中防薄弱的癥結，大膽出手，棄炮轟士，魄力過人，由此創造勝機。請看實戰：

24. 炮五進六！　士4進5　　25. 俥五進一　　將5平6

26. 俥一平五　　馬1退3　　27. 前俥進一　　將6進1

28. 前俥平七　　　車7平5　　29. 俥七退一　　……

先將軍，再平中兌車，行棋次序井然。

29. ……　　　　將6退1　　30. 俥七平五　　車5進3

31. 俥五退六　　車8退1　　32. 兵七進一　　車8平6

33. 俥五進七　　將6進1　　34. 俥五退一　　將6退1

35. 兵七平六

俥兵精彩入局，紅勝。

第8題：

圖8是象棋全國個人賽男子甲組大連卜鳳波與上海胡榮華以五七炮對屏風馬進7卒弈至第17回合後的棋局。黑方已兵臨城下，紅方局勢岌岌可危。

18. 炮五進四　　……

紅如改走炮五平六，則車8進8，伏包3平5砍仕，紅亦難以應付。

18. ……　　　　將5平4　　19. 俥三平四　　車8進7

20. 後俥退二　　包3平5　　21. 仕六進五　　……

紅如改走俥四平七，則包5退5，俥四平五，車8進1，仕六進五，車8平5，傌三退五，車4進1。黑勝。

21. ……　　　　馬3進5　　22. 炮五平六　　馬5退7

23. 炮六退四　　車8進1　　24. 後俥平五　　車8平7

25. 相三進一　　車7平8

黑勝。黑方用包馬破紅方雙仕，由此打開缺口，迅速入局，弈得相當精彩。

第9題：

圖9是全國象棋個人賽男子甲組火車頭于幼華與吉林洪智以飛相局對左中炮弈至第21回合的棋局。

22. 傌三退五！　……

制勝的妙著，真是一錘定音！

| 22. …… | 車2平5 | 23. 前炮進一 | 將4退1 |
| 24. 前炮進一 | 將4進1 | 25. 俥九平八 | …… |

紅左俥開出，可謂如虎添翼，黑方敗局已定。

| 25. …… | 車5平3 | 26. 俥八進七 | 馬1退3 |
| 27. 後炮進二 | 將4進1 | 28. 前炮平七！ | 紅勝。 |

第10題：

圖10是全國象棋個人賽男子乙組火車頭陳啟明與廈門鄭乃東以飛相局對右中包弈至第25回合後的棋局。紅方佔有明顯的優勢，怎樣把優勢轉化為勝勢，請看實戰：

26. 炮八平七　……

抓住黑方軟肋，點中黑方穴位，是一步擴大優勢的好著。

26. ……　　　上象3進5

黑如改走象7進5，則俥九平六，象3進1，傌五進六。黑方亦難以應付。

| 27. 俥九平六 | 象5進3 | 28. 傌五進六 | 包6進6 |
| 29. 後炮平五 | 將5平6 | 30. 炮七退三 | …… |

黑方陣形渙散，現在又被紅方生擒一包，敗局已定。

| 30. …… | 包2平6 | 31. 俥四進一 | 車7退4 |

32. 俥六進一！　……

棄俥成殺，水到渠成。

32. ……	士5退4	33. 俥四進六	將6平5
34. 傌六進五	士4進5	35. 傌五進七	將5平4
36. 炮七平六	絕殺，紅勝。		

第三單元
趣味殘局問題測試

　　本單元的習題是涉及趣味殘局問題的習題，共6套試卷60題（一律紅先手勝）。

　　趣味殘局，亦稱趣味排局，包括字形排局、象形排局、圖案排局和連照勝排局等。它們大多是紅先手勝。

　　先手一方得心應手，妙中有殺，穩操勝券；後走一方縱有神機妙算，也難起死回生，落得個束手就擒。這些排局不僅具有較強的趣味性，令人反覆演弈仍樂此不倦，而且大多數是棋手實戰經驗的總結，讀者可以從中學到構思殺局的技巧，從而提高棋藝水準。

試卷1 象形排局問題測試

第1題

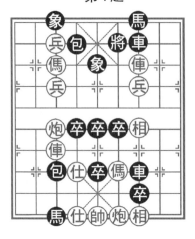

提示：棄俥。

第2題

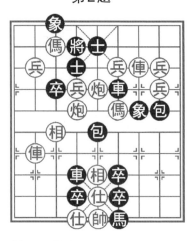

提示：棄兵。

第3題

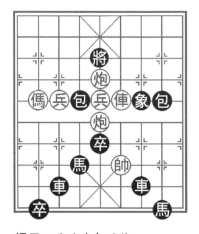

提示：平兵吃包叫將。

第4題

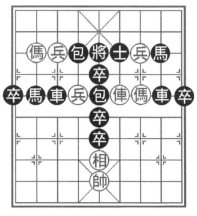

提示：棄兵吃包叫將。

第5題

提示：進兵吃包叫將。

第6題

提示：平兵叫將。

第7題

提示：平俥吃馬叫將。

第8題

提示：棄俥。

第9題

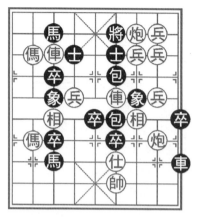

第10題

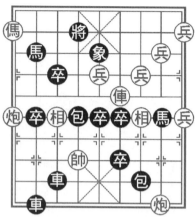

提示：紅俥吃馬叫將。

提示：平俥叫將。

試卷1解答

第1題：（M、S形）

1. 俥三平四　　將6進1　　2. 兵三平四　　將6退1
3. 炮四進四　　後卒平6　　4. 炮七平四　　紅勝。

第2題：（智形）

1. 兵六進一　　將4進1　　2. 傌七退六　　車4退3
3. 兵八平七　　將4退1　　4. 兵七進一　　將4退1
5. 俥三進二　　士5退6　　6. 俥三平四　　紅勝。

第3題：（大形）

1. 兵五平六　　馬4退5　　2. 俥四進二　　將5退1
3. 傌八進七　　將5平4　　4. 傌七進八　　將4平5

5. 炮五退三　　馬5退3　　6. 傌八退七　　馬3退4

7. 俥四平五　　將5平4　　8. 俥五平六　　將4進1

9. 兵六進一　　將4退1　　10. 炮五平六　　紅勝。

第4題：（幹形）

1. 兵七平六　　將5退1　　2. 兵六進一　　將5退1

3. 傌三進四　　將5平6　　4. 傌四退三　　將6平5

5. 兵六進一　　將5進1　　6. 傌八退六　　將5平4

7. 俥四進三　　將4退1　　8. 俥四進一　　將4進1

9. 傌三進五　　將4進1　　10. 俥四退二　　紅勝。

第5題：（四形）

1. 兵四進一　　將6退1　　2. 炮六平四　　將6平5

3. 傌二進三　　馬7退6　　4. 傌八進七　　將5退1

5. 傌三退四　　將5平4　　6. 俥七平六　　馬6進4

7. 俥六進一　　將4進1　　8. 傌七退八　　將4退1

9. 炮四平六　　包4平5　　10. 傌八退六　　紅勝。

第6題：（化形）

1. 兵二平三　　將6退1　　2. 傌四進六　　將6平5

3. 傌六進七　　將5退1　　4. 炮九進五　　包2退4

5. 俥七平五　　將5平4　　6. 俥五平六　　將4平5

7. 傌七退六　　將5進1　　8. 傌六退四　　將5平6

9. 俥六進二　　包5退4　　10. 俥六平五　　紅勝。

第7題：（運形）

1. 俥三平四　　將6平5　　2. 前兵平六　　將5平4

3. 俥四平六　　將4平5　　4. 傌三退四　　將5退1

黑如改走將5平6，則傌四進二，將6平5，傌二進三，將5退1，傌八進七，將5平6，俥六平四。紅勝。

185

5. 傌八進七　　將5平6　　　6. 俥六進三　　將6進1

7. 傌四進二　　將6平5　　　8. 傌七退六　　將5進1

9. 俥六平五　　將5平4　　　10. 傌二進四　　將4退1

11. 俥五平六　　紅勝。

第8題：（動形）

1. 俥三平六　　包4退4　　　2. 兵六進一　　將4平5

3. 兵六進一　　將5平6　　　4. 兵四進一　　將6進1

5. 炮二平四　　車1平6　　　6. 前兵平四　　車6退3

7. 傌三退二　　將6退1　　　8. 兵六平五　　將6平5

9. 俥一進二　　車6退2　　　10. 俥一平四　　紅勝。

第9題：（振形）

1. 俥七進一　　將6退1

黑如改走士4退5，則兵三平四，將6進1，俥四進一，將6平5，俥四平五，將5平6，中兵平三，將6退1，俥五平四。紅勝。

2. 俥七進一　　將6進1　　　3. 兵三平四　　將6平5

4. 俥四平五　　後包平5　　　5. 俥五進一　　象3退5

6. 兵四平五　　象7退5　　　7. 俥七退一　　將5退1

8. 俥五進一　　將5平6　　　9. 前傌進六　　士4退5

10. 俥五平四　　將6平5　　　11. 俥七進一　　士5退4

12. 俥四平五　　紅勝。

第10題：（興形）

1. 俥四平六　　馬2進4　　　2. 俥六進一　　將4平5

3. 兵五進一　　將5進1　　　4. 俥六平五　　將5平6

5. 兵二平三　　將6退1　　　6. 前兵進一　　將6退1

7. 前兵進一　　將6進1　　　8. 俥五平四　　將6平5

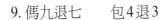

9. 傌九退七　　包4退3

黑如改走將5進1，則俥四平五，將5平4（如將5平6，則後兵平四，將6退1，傌七進六。紅勝），炮九進三，將4退1，俥五平六。紅勝。

10. 俥四平五　　將5平4　　11. 傌七進八　　將4退1

12. 炮九進五　　紅勝。

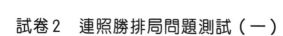

試卷2 連照勝排局問題測試（一）

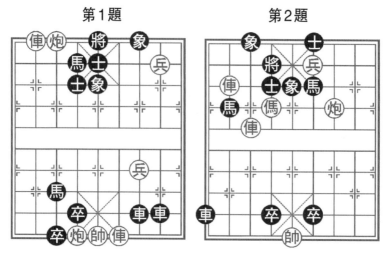

第1題

提示：棄俥。

第2題

提示：棄俥。

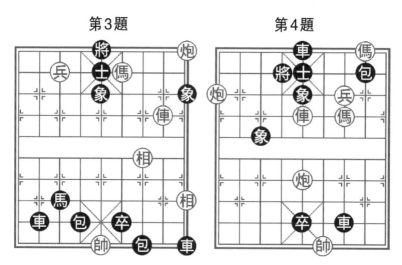

第3題

提示：進俥叫將。

第4題

提示：棄俥。

第5題

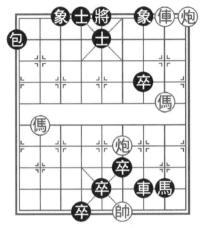

提示：紅傌吃象，抽將吃卒後獻炮。

第6題

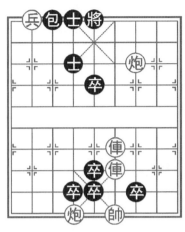

提示：連將後棄傌。

第7題

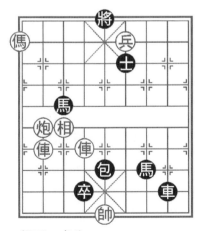

提示：棄傌。

第8題

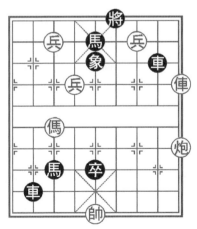

提示：棄兵。

第9題

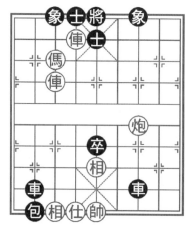

第10題

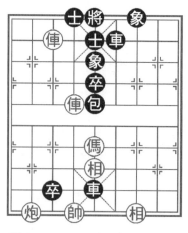

提示：平炮叫將後棄俥。

提示：進炮叫將後棄俥砍士。

試卷2解答

第1題：

1. 俥四進九	將5平6	2. 炮七退一	將6進1
3. 兵二平三	將6進1	4. 俥八平四	士5退6
5. 炮六進七	象5進3	6. 炮七退一	紅勝。

第2題：

1. 俥八進一	將4退1	2. 俥七進四	象5退3
3. 俥八平六	將4進1	4. 傌六進四	將4退1
5. 炮三進三	士6進5	6. 兵四進一	紅勝。

第3題：

| 1. 俥二進三 | 象9退7 | 2. 俥二退一 | 士5退6 |
| 3. 傌四退六 | 將5平4 | 4. 兵七進一 | 象5退3 |

5. 傌六進四　　將4進1　　6. 傌四退五　　將4退1

7. 傌五進七　　紅勝。

第4題：

1. 俥五平六　　士5進4　　2. 俥六進一　　將4進1

3. 傌三退五　　將4退1　　4. 傌五進七　　將4退1

5. 傌二退四　　車5進1　　6. 傌七進八　　將4平5

7. 傌八退六　　將5平6　　8. 炮五平四　　將6進1

9. 兵三平四　　將6進1　　10. 傌六退五　　將6退1

11. 傌五進四　　紅勝。

第5題：

1. 俥二平三　　士5退6　　2. 俥三退三　　士6進5

3. 炮四進六　　將5平6　　4. 傌二進三　　將6進1

黑如改走將6平5，則傌三進二，士5退6，俥三平五，士4進5，傌二退三。紅勝。

5. 傌三進二　　將6進1　　6. 俥三平四　　將6平5

7. 傌八進七　　將5平4　　8. 俥四平六　　將4平5

9. 俥六退二　　將5平6　　10. 俥六平四　　紅勝。

第6題：

1. 前俥進六　　將5進1　　2. 後俥進六　　將5進1

3. 後俥退一　　將5退1　　4. 前俥退一　　將5退1

5. 後俥平五　　士4進5　　6. 俥五進一　　士4退5

7. 炮三平五　　士5進4　　8. 炮五退五　　將5平4

9. 兵八平七　　紅勝。

第7題：

1. 俥六平五　　馬7退5　　2. 俥八平五　　將5平4

3. 傌九退七　　將4進1　　4. 俥五平六　　馬3退4

5. 傌七進八　　將4退1　　6. 俥六進四　　將4平5

7. 俥六平五　　將5平4　　8. 傌八退七　　將4進1

9. 俥五進一　　士6退5　　10. 兵四平五　　將4進1

11. 炮八進三　　紅勝。

第8題：

1. 兵三平四　　將6進1　　2. 俥一平四　　車8平6

3. 俥四進一　　將6進1　　4. 傌七進五　　將6退1

5. 傌五進三　　將6退1　　6. 傌三進二　　將6平5

7. 傌二退四　　將5平4　　8. 兵七平六　　將4進1

9. 炮一平六　　馬3退4　　10. 兵六進一　　將4退1

11. 兵六進一　　紅勝。

第9題：

1. 炮三平五　　士5進4

黑如改走將5平6，則俥七平四，士5進6，俥四進一，將6平5，俥六平五。紅方速勝。

2. 俥七平五　　將5平6

黑如改走象7進5，則俥五平二，象5退7，俥六進一，將5進1，俥二進二，將5進1，傌七退六，將5平6，俥六平四。紅勝。

3. 俥六平四　　將6進1　　4. 傌七進六　　……

棄俥引將進入傌的射程，是本局成殺的關鍵。

4. ……　　　　將6退1　　5. 俥五平四　　將6平5

6. 傌六退五　　士4退5　　7. 傌五進七　　將5平4

8. 俥四平六　　士5進4　　9. 俥六進一　　紅勝。

第10題：

1. 炮八進九　　象5退3　　2. 俥七平五　　……

棄俥破士，是取勝的唯一著法。

2. ……　　　將5進1　　　3. 俥六進三　　　將5退1

黑如改走將5進1，則傌五進六，將5平6，俥六退一，象3進5，俥六平五，包5退2，炮八退二，包5退1，傌六進七，包5進1，傌七進五，包5進5，傌五退七。紅勝。

4. 俥六進一　　　將5進1　　　5. 俥六退一　　　將5進1

6. 傌五進六　　　將5平6　　　7. 俥六退一　　　象3進5

8. 俥六平五　　　……

棄俥吃象，是入局的好著。

8. ……　　　包5退2　　　9. 炮八退二　　　包5退2

10. 傌六進七　　　包5進2

11. 傌七進五　　　……

逼包射出。以下傌炮成殺，是本局獲勝的精華。

11. ……　　　包5進5　　　12. 傌五退七　　　紅勝。

試卷 3　連照勝排局問題測試（二）

第 1 題

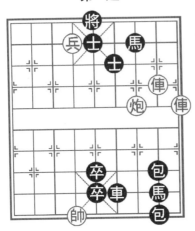

提示：棄俥。

第 2 題

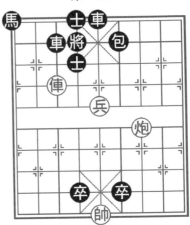

提示：悶殺。

第 3 題

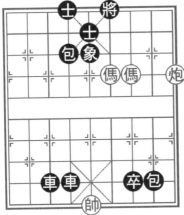

提示：傌進將窩。

第 4 題

提示：棄俥。

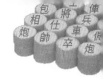

第5題

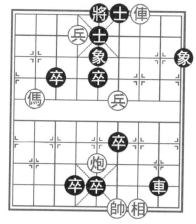

提示：棄兵獻俥。

第6題

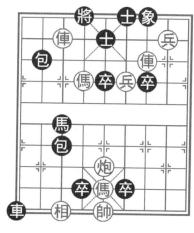

提示：棄雙俥，出中傌。

第7題

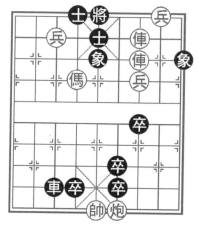

提示：棄雙俥。

第8題

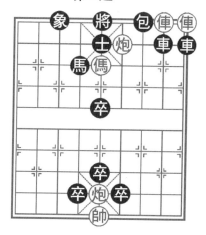

提示：獻俥。

第9題

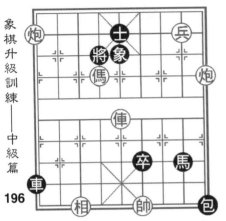

提示：炮叫將後棄掉。

第10題

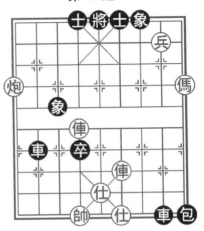

提示：棄右俥砍士。

試卷3解答

第1題：

1. 俥一進四	馬7退9	2. 俥二進三	士5退6
3. 炮三進四	士6進5	4. 炮三退二	士5退6
5. 兵六進一	將5進1	6. 俥二退一	馬9進7
7. 俥二平三	紅勝。		

第2題：

1. 炮三平六	士4退5	2. 俥七平六	士5進4
3. 俥六平五	士4退5	4. 兵五平六	士5進4
5. 俥五進二	車5進1	6. 兵六平五	紅勝。

第3題：

1. 傌三進二	將6平5	2. 傌四進三	將5平6

3. 傌三退五　　將6平5　　　4. 傌五進三　　　將5平6

5. 傌三進五　　將6平5　　　6. 傌二退四　　　將5平6

7. 炮一平四　　紅勝。

第4題：

1. 俥七進一　　將4進1　　　2. 俥七平六　　　士5退4

3. 俥二進四　　士4進5　　　4. 俥二平五　　　將4平5

黑如改走士6進5，則炮二進五，士5進6，炮五進四。紅方速勝。

5. 兵四平五　　將5平4　　　6. 兵五平六　　　將4平5

7. 炮二平五　　將5平6　　　8. 傌八進六　　　紅勝。

另一種殺法：

1. 俥七平五　　車2退2　　　2. 俥五進一　　　將4平5

黑如改走將4進1，則俥二進四，士6進5，俥二平五，將4進1，兵四平五。紅方速勝。

3. 前兵平四　　將5平4　　　4. 前兵平五　　　將4平5

黑如改走將4進1，則俥二進四，將4進1，兵四平五，將4平5，炮二進四。紅勝。

5. 兵四平五　　將5平4　　　6. 俥二進五　　　將4進1

7. 兵五平六　　將4平5

黑如改走將4進1，則俥二平六，將4平5（車2平4，炮二進四。紅勝），炮二平五。紅勝。

8. 炮二平五　　將5平6　　　9. 兵三進一　　　將6進1

10. 兵六平五　　紅勝。

第5題：

1. 兵六平五　　將5進1　　　2. 傌八進六　　　將5退1

3. 傌六進七　　將5平4　　　4. 傌七退五　　　將4平5

5. 傌五進四　　卒6平5

黑如改走將5平4，則傌四退五，將4進1，傌五退七，將4進1，俥三退二。紅勝。

6. 傌四退五　　將5進1　　7. 俥三平五　　將5平4

黑如改走將5退1，則炮五進四。傌後炮殺，紅勝。

8. 傌五退七　　將4進1　　9. 俥五平六　　紅勝。

第6題：

1. 俥七平六　　將4進1

黑如改走將4平5，則俥六平五，士6進5，俥三進二。紅速勝。

2. 炮五平六　　包2平4

黑如改走士5進4，則俥三平六，將4平5，俥六進一，將5進1，炮六平五，包3平5，兵四平五，將5平6，兵五平四。紅勝。

3. 傌六進八　　包4平3　　4. 俥三平六　　將4進1

5. 傌五進六　　馬3退4

黑如改走將4平5，則兵四平五，將5平6，兵五平四，將6退1，兵二平三。紅勝。

6. 傌六進七　　將4平5　　7. 兵四平五　　將5平6

8. 兵五平四　　將6退1　　9. 兵二平三　　紅勝。

第7題：

1. 俥三進一	象9退7	2. 俥三進二	象5退7
3. 傌六進四	將5平6	4. 炮四進二	卒7平6
5. 兵二平三	將6進1	6. 傌四退五	後卒平5
7. 後兵平四	士5進6	8. 傌五進六	將6平5
9. 炮四平五	卒5平6	10. 兵四平五	卒6平5

11. 兵五進一　　將5平6　　12. 兵五進一　　紅勝。

第8題：

1. 俥二平三　　士5退6　　2. 俥三平四　　將5進1
3. 俥四平五　　將5平4

黑如改走馬4退5去車，則紅俥一平五，將5平6（如將5退1，則紅炮五進四殺！又如將5平4，則紅傌五退七，將4進1，俥五平六殺。紅勝），傌五退三，將6進1，俥五平四，車8平6，傌三退五，將6平5，傌五進七，將5平4（將5平6，傌七進六殺），俥四平六，車6平4，傌七進八。紅勝。

4. 俥五平六　　將4平5　　5. 俥一平五　　馬4退5

黑如改走將5平6，則傌五退三，將6進1，俥六退二，象3進5，俥六平五，紅勝。

6. 俥六平五　　將5平6　　7. 傌五退三　　將6進1
8. 俥五平四　　車8平6　　9. 傌四退五　　將6平5
10. 傌五進七　　將5平4　　11. 俥四平六　　車6平4
12. 傌七進八　　紅勝。

第9題：

1. 炮一進一　　象5進7

還有兩種走法，都抵擋不住，分演如下：

甲：將4退1，傌六進七，車1退7，俥五平六，士5進4，俥六進三，將4平5，炮一進一。紅勝。

乙：士5進6，俥五進三，將4退1，俥五平六，將4平5，俥六進二，將5平6，炮一進一。紅勝。

2. 傌六進四　　……

運傌棄炮，策劃俥傌炮聯攻入局。

2. …… 象7退9 3. 傌四退五 將4退1

黑如改走將4平5，則傌五進七，將5平4，俥五平六。紅方速勝。

4. 傌五進七 將4退1 5. 傌七進八 將4平5

6. 俥五進四 將5平6 7. 俥五平四 將6平5

8. 傌八退六 將5平4 9. 俥四進一 將4進1

10. 傌六進八 車1退7 11. 俥四退一 紅勝。

第10題：

1. 俥四進七 將5平6

黑如改走將5進1，則傌一進三，將5進1，俥六平五，將5平4，俥四平六。紅方速勝。

2. 俥六進五 將6進1 3. 兵二平三 將6平5

黑如改走將6進1，則俥六退二，象3退5，傌一退三。紅方速勝。

4. 傌一進三 將5進1 5. 傌三退四 將5退1

6. 傌四進六 將5進1 7. 傌六進七 將5退1

8. 炮九進二 車2退5 9. 傌七退六 將5進1

10. 傌六退四 將5平6 11. 俥六平四 車2平6

12. 俥四退一 紅勝。

試卷4　趣味棋局問題測試（一）

第1題

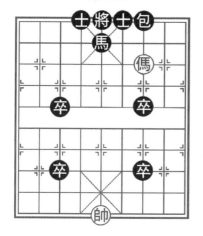

提示：傌進一路，再退二餎。

第2題

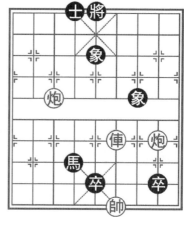

提示：進俥叫將。

第3題

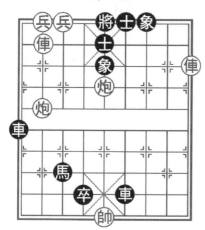

提示：棄雙兵、雙俥。

第4題

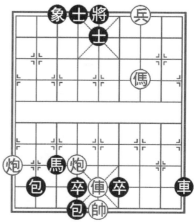

提示：棄兵。

第5題

第6題

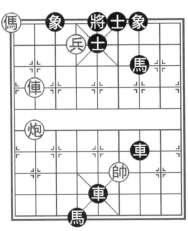

提示：棄兵俥。

提示：獻兵。

第7題

第8題

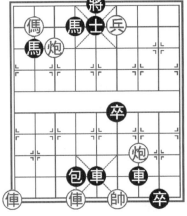

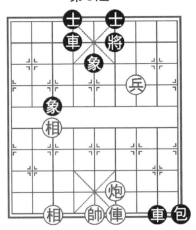

提示：俥炮叫將，兵占中宮。

提示：神炮發威，俥炮成殺。

第9題

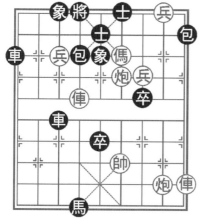

第10題

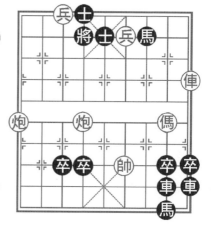

提示：平炮叫將，棄傌俥炮成殺。

提示：平俥叫將，再棄兵俥。

試卷 4 解答

第 1 題：

1. 傌三進一	包 7 進 1	2. 傌一退二	包 7 平 6
3. 傌二進三	前卒平 4	4. 傌三退四	卒 4 平 5
5. 傌四進六	紅勝。		

第 2 題：

1. 俥四進六	將 5 進 1	2. 俥四退一	將 5 退 1
3. 炮七平五	象 5 退 3	4. 炮三平五	馬 4 退 5
5. 前炮進三	象 7 退 5	6. 前炮退四	士 4 進 5
7. 俥四進一	紅勝。		

第 3 題：

1. 兵七平六	將 5 平 4	2. 兵八平七	象 5 退 3

黑如改走將 4 平 5，則俥八平五，士 6 進 5，炮八進四。
紅方速勝。

3. 俥一平六　　　士5進4　　　4. 俥八平六　　　將4進1

5. 炮五平六　　　士4退5　　　6. 炮八平六　　　紅勝。

第4題：

1. 兵三平四　　　將5平6　　　2. 傌三進二　　　將6進1

黑如改走將6平5，則傌二退四，將5平6，炮六平四。紅方速勝。

3. 炮九進六　　　包2退7　　　4. 炮六進六　　　包4退8

5. 炮九平六　　　士5進4　　　6. 俥五進七　　　紅勝。

第5題：

1. 兵四進一　　　將5平6　　　2. 俥六進九　　　將6進1

3. 兵二平三　　　將6進1　　　4. 俥六退二　　　士5進4

5. 炮九退二　　　士4退5　　　6. 兵七進一　　　士5進4

7. 兵七平六　　　車3退6　　　8. 兵六平五　　　紅勝。

第6題：

1. 兵六進一　　　士5退4

黑如改走將5平4，則俥八平六，士5進4，俥六進一，將4平5，傌九退七，將5進1，炮八進四。紅勝。

2. 傌九退七　　　將5進1　　　3. 傌七退六　　　將5退1

4. 傌六進四　　　將5進1　　　5. 俥八進二　　　將5進1

6. 俥八退一　　　將5退1　　　7. 傌四退六　　　將5退1

8. 傌六進七　　　將5進1　　　9. 俥八平五　　　將5平4

10. 炮八進四　　　紅勝。

第7題：

1. 俥九進九　　　士5退4

黑如改走馬4退2，則俥九平八，包4退8，俥六進九，士5退4，俥八平六。紅方速勝。

2. 炮七進二　　士4進5　　　3. 炮七退一　　士5退4

4. 兵四平五　　將5平6　　　5. 俥九平六　　包4退8

6. 炮七進一　　包4進9　　　7. 傌八進六　　馬2退3

8. 炮三平四　　卒6平5　　　9. 傌六退四　　卒5平6

10. 傌四退三　　卒6平5　　　11. 傌三退四　　紅勝。

第8題：

1. 兵三平四　　將6平5　　　2. 炮四平五　　象5退7

3. 相七退五　　象7進5　　　4. 相五退三　　象5退7

5. 兵四平五　　象7進5　　　6. 兵五進一　　將5進1

7. 相七進五　　將5平4　　　8. 俥四進七　　象3退5

9. 俥四平五　　紅勝。

第9題：

1. 炮四平六　　包4平6　　　2. 炮六平八　　士5進4

黑如改走將4平5，則炮八進三，士5退4，俥六進四，
將5進1，俥一進七，包6退1，俥一平四。紅勝。

3. 俥六進二　　包6平4　　　4. 炮八進三　　將4進1

5. 俥一進七　　士6進5　　　6. 炮二進七　　士5退6

7. 炮二退四　　士6進5　　　8. 炮二平六　　車3平4

9. 兵七進一　　紅勝。

第10題：

1. 俥一平六　　士5進4　　　2. 兵四平五　　將4平5

3. 俥六平五　　馬7進5　　　4. 俥五進一　　將5進1

5. 傌二進四　　將5退1　　　6. 傌四進三　　將5進1

7. 炮九進三　　士4退5　　　8. 傌三退四　　將5平4

9. 傌四進六　　將4平5　　　10. 傌六進七　　將5平4

11. 傌七退八　　將4退1　　　12. 炮九平六　　紅勝。

試卷5 趣味棋局問題測試（二）

第1題

提示：俥砍士後棄掉。

第2題

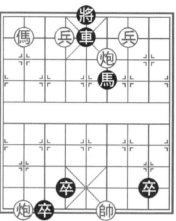

提示：進兵，棄傌。

第3題

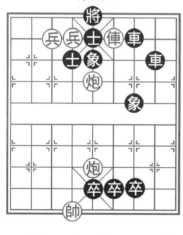

提示：棄兵俥後平炮擋車，閃擊獲勝。

第4題

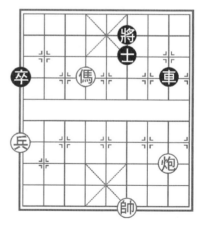

提示：平炮叫將，棄炮得車勝。

第5題

提示：棄傌。

第6題

提示：兵吃士後緊逼老將。

第7題

提示：棄六路炮傌。

第8題

提示：抽得黑卒，「閃門將」殺。

第9題

提示：棄俥。

第10題

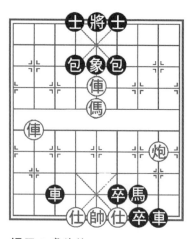

提示：棄俥炮。

試卷5解答

第1題：

1. 俥六平五	將5平6	2. 俥五進一	將6進1
3. 傌一退三	將6進1	4. 俥五平四	車8平6
5. 傌三進二	將6退1	6. 俥七進六	士4進5
7. 俥七平五	紅勝。		

第2題：

1. 兵六進一	將5平6	2. 傌八退六	馬6退4
3. 炮八進九	車5退1	4. 炮四進一	馬4進6
5. 炮四平九	卒4平5	6. 炮九進一	卒8平7
7. 兵六平五	紅勝。		

第3題：

1. 兵六進一　　　將5平4　　　2. 俥四進一　　　士5退6

3. 前炮平六　　　士4退5　　　4. 兵七平六　　　將4平5

黑如改走將4進1，則包5平6。重包殺。

5. 炮六平二

解殺還殺，紅勝。

第4題：

1. 炮二平四　　　車8平6　　　2. 炮四進三　　　將6退1

3. 帥四平五　　　卒1進1　　　4. 帥五進一　　　將6進1

5. 帥五平六　　　將6退1　　　6. 傌六進五　　　車6進1

7. 傌五退三　　　將6平5　　　8. 傌三退四　　　紅勝。

第5題：

1. 俥三平四　　　將6進1

黑如改走士5進6，則傌一進三（或進二），將6退1，
兵六平五。紅方速勝。

2. 兵四進一　　　將6退1　　　3. 傌一進三　　　將6退1

4. 傌三進二　　　將6進1　　　5. 兵四進一　　　士5進6

6. 傌二退三　　　將6退1　　　7. 兵六平五　　　紅勝。

第6題：

1. 兵七平六　　　將4退1　　　2. 兵六進一　　　將4平5

3. 兵六進一　　　將5平6　　　4. 兵六平五　　　將6進1

5. 兵二平三　　　將6進1　　　6. 俥七平四　　　馬4退6

7. 傌七退六　　　車5退5　　　8. 炮七平四　　　紅勝。

第7題：

1. 炮六平四　　　車6進1　　　2. 前俥進六　　　將6進1

黑如改走士5退4，則俥六進七，將6進1，傌三進二，

將6進1，俥六平四，車9平6，俥四退一。紅方速勝。

3. 傌三進二	將6進1	4. 前俥平四	士5退6
5. 傌二退三	將6退1	6. 俥六進六	士6進5
7. 俥六平五	將6退1	8. 俥五進一	將6進1
9. 傌三進二	將6進1	10. 俥五平四	車9平6
11. 俥四退一	紅勝。		

第8題：

1. 俥七進五	將5進1	2. 俥七退一	將5進1
3. 炮九進七	士4退5	4. 俥八進三	士5進4
5. 俥八退五	士4退5	6. 俥七退一	士5進4
7. 俥七退二	士4退5	8. 俥八平五	將5平6
9. 俥五平四	車7平6	10. 俥七平四	車8平6
11. 俥四進三	紅勝。		

第9題：

1. 俥一平四	包5平6	2. 俥四進一	士5進6
3. 炮五平四	將6平5		

黑如改走士6退5，則俥七平四，士5進6，俥四進一，將6平5，傌八進七，將5進1，俥七退六，將5退1，俥四進二，將5平6，傌六進四。紅勝。

4. 傌八進七	將5進1	5. 傌七退六	將5退1
6. 傌六進四	將5進1	7. 傌四進三	將5退1
8. 傌三退四	將5進1	9. 俥七平五	紅勝。

第10題：

1. 俥五進一	士6進5	2. 傌五進四	將5平6

黑如改走包4平6，則俥五進一，將5平6，俥五進一，將6進1，俥八進四，士4進5，俥八平五。紅方速勝。

3. 傌四進二　　　將6平5　　　4. 俥五進一　　　士4進5

5. 俥八進五　　　包4退2　　　6. 炮三平五　　　士5進4

7. 傌二退四　　　將5平6

　　黑如改走將5進1，則俥八退一，包4進1，俥八平六，
將5進1，傌四退五。紅勝。

8. 炮五平四　　　馬7退6　　　9. 傌四進二　　　將6進1

10. 俥八退一　　　士4退5　　　11. 俥八平五　　　紅勝。

試卷6　趣味棋局問題測試（三）

第1題

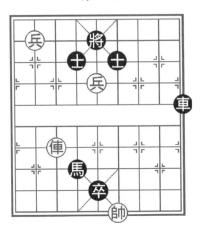

提示：中兵建功。

第2題

提示：棄兵悶殺。

第3題

提示：棄兵俥炮。

第4題

提示：兵控將，傌成殺。

第5題

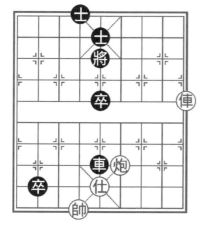

提示：紅炮退二，牽制取勝。

第6題

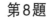

提示：兵進底線叫將，「閃門將」殺。

第7題

提示：棄兵吃士，俥吃士後再棄一俥。

第8題

提示：進炮叫將，再棄雙俥。

第9題

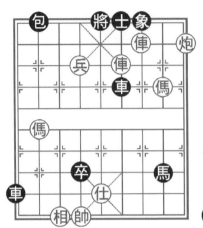

第10題

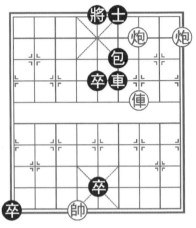

提示：先棄俥，再傌臥槽。

提示：雙炮、俥連續叫將後，獻俥。

試卷6解答

第1題：

1. 兵五進一	將5平6	2. 兵五平四	將6平5
3. 兵四平五	將5平4	4. 俥七進五	將4退1
5. 俥七進一	將4進1	6. 兵八平七	紅勝。

第2題：

1. 俥四平六	士5進4	2. 炮三平六	士4退5
3. 炮六平五	士5進4	4. 兵四平五	士4進5
5. 炮五平六	紅勝。		

第3題：

1. 前兵進一	將6進1	2. 後俥平四	將6進1

3. 兵四進一　　將6退1　　　4. 傌四進五　　將6退1

5. 炮六進五　　士5退4　　　6. 俥六平四　　紅勝。

第4題：

1. 兵三進一　　將6退1　　　2. 兵三進一　　將6平5

3. 傌二退四　　包2退1　　　4. 傌四進六　　包2平4

5. 傌六退八　　卒1平2　　　6. 傌八進七　　卒2平3

7. 傌七退六　　卒3平4　　　8. 傌六進四　　紅勝。

第5題：

1. 炮四退二　　車5進1

黑如改走車5退1，則俥一平五，車5退2，炮四平五，
將5平6，炮五進五，卒2平3，炮五平四。黑卒必被紅炮吃
掉，形成紅方炮仕必勝黑方雙士的實用殘棋。紅方勝定。

2. 炮四平五　　卒5進1　　　3. 俥一平五　　將5平6

4. 俥五平四　　將6平5　　　5. 俥五退四　　車5退1

6. 俥四進三　　卒5進1　　　7. 俥四退一　　車5進2

8. 帥六平五　　紅勝。

第6題：

1. 兵三進一　　將6進1　　　2. 傌一退二　　將6進1

3. 傌二退三　　將6退1　　　4. 傌三進五　　將6進1

5. 傌五進六　　將6退1　　　6. 炮二平四　　卒7平6

7. 傌六退五　　將6進1　　　8. 傌五退三　　將6退1

9. 傌三進二　　將6進1　　　10. 傌二退四　　紅勝。

第7題：

1. 兵六平五　　士6進5　　　2. 前俥進二　　將6退1

3. 前俥進一　　將6進1　　　4. 前俥平四　　將6退1

5. 傌八進六　　將6進1　　　6. 炮九進八　　馬1進3

7. 傌六退四　　馬3進5　　8. 傌四進二　　馬5退7

9. 俥五進四　　將6退1　　10. 炮九進一　　象3進1

11. 俥五進一　　將6進1　　12. 傌二退三　　紅勝。

第8題：

1. 炮二進四　　車7退2

黑如改走象5退7，則炮九平五，士5進4，傌七進五，士4退5，傌五進七。（或前俥進五）。紅方速勝。

2. 前俥進五　　士5退4　　3. 俥六進六　　將5平4

黑如改走將5進1，則俥六退一，將5退1，炮九平五，象5進3，傌七進五，紅方速勝。

4. 傌七進八　　將4平5　　5. 炮九平五　　象5進3

6. 炮五退四　　象3退5　　7. 相五退七　　象5進3

8. 傌六進五　　象3退5　　9. 傌五進七　　象5進3

10. 傌七進五　　象3退5　　11. 傌五進四　　象5進3

12. 傌四進三　　將5進1　　13. 炮二退一　　紅勝。

第9題：

1. 俥三平五　　……

棄俥後騰出位置，傌臥槽叫將，為入局創造條件。如改走仕五進六去卒，則馬8進6，仕六退五，車6平4，帥六平五，車1平5，帥五平四，車4進6。黑勝。

1. ……　　　　士6進5　　2. 傌二進三　　將5平4

3. 兵六進一　　將6進1　　4. 俥四平六　　將4進1

5. 傌三退四　　將4平5　　6. 傌八進七　　將5平6

7. 傌七退五　　將6退1　　8. 傌四進二　　將6退1

9. 炮一進一　　象7進9　　10. 傌二進三　　將6進1

11. 傌五進三　　紅勝。

第10題：

1. 炮三進一　　　將5進1　　2. 俥三進三　　　將5進1

3. 炮一退一　　　包6退1　　4. 俥三退一　　　將5退1

5. 俥三平四！　……

這是一步取勢的「奇招」，是本局的精華！

5. ……　　　　　車6進6

黑方還有兩種應法，都不免一敗，演繹如下：

甲：車6退1，則炮三退一，將5退1，炮一進二，士6進5，炮三進一。重炮殺，紅勝。

乙：車6平9，則炮三退一，將5退1，俥四平五，士6進5，俥五進一，將5平6，炮一平四。悶殺，紅勝。

6. 俥四退七　　　卒1平2　　7. 俥四進八　　　將5平6

8. 炮三退九

黑方3個卒都可以吃掉，形成雙炮必勝單士的局面，紅方勝定。

第四單元
基本戰術問題測試

　　本單元的習題是涉及基本戰術問題的習題。共6套試卷60題（少數黑先的習題已注明，餘之一律紅先）。

　　基本戰術是指對弈中某個階段局部性的作戰手段、方法和技巧。每盤對局要想克敵制勝，都需要靈活動用各種戰術，進行戰術攻擊或防守。

　　對初學者來說，基本戰術的訓練，無疑也是一項必修的基本功。戰術的發現和使用似乎很難，其實只要加強對戰術的認識和理解，多想多練，就能掌握其規律，給對方有效或致命的一擊。

試卷1　基本戰術問題測試（一）

第1題

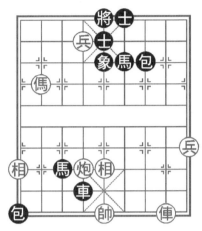

提示：紅俥掛角勝。

第2題

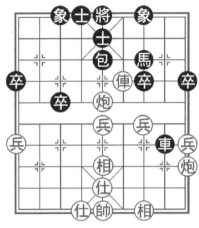

提示：進俥捉馬，得子勝定。

第3題

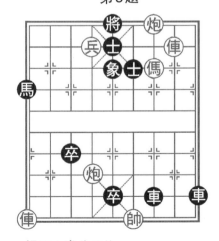

提示：棄俥傌炮。

第4題

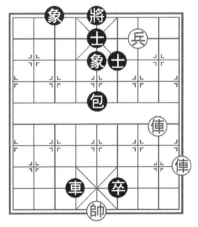

提示：連續獻俥引將獲勝。

第5題

提示：進俥叫將，平炮要殺。

第6題

提示：炮兵聯手控制取勝。

第7題

提示：棄俥、雙炮、兵，單俥悶殺。

第8題

提示：傌掛角勝。

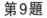

第9題	第10題

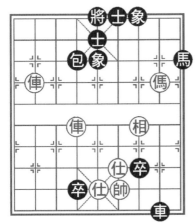

提示：棄傌，雙俥殺。

提示：棄俥，傌炮殺。

第四單元 基本戰術問題測試

221

試卷1解答

第1題：

1. 傌八進六　　士5進4

黑如改走車4退1，則兵六平五，將5平4，傌六進八。紅勝。

2. 兵六進一　　將5進1　　3. 俥二進八　　包7退1

4. 俥二平三　　紅勝。

紅方採用棄子引離戰術，一舉獲勝。

第2題：

1. 俥四進一　　車8退4　　2. 帥五平四　　卒1進1

3. 兵三進一！　卒7進1　　4. 炮一平三

紅方得子，勝定。

紅方採用捉馬、控將、棄兵等戰術，得子獲勝。

第3題：

1. 俥二平五！　士6退5　　2. 兵六平五　　將5平4

3. 傌三進四　　象5退7　　4. 傌四退六　　卒3平4

5. 傌六進八　　卒4進1　　6. 傌八退七　　馬1退3

7. 俥九進九　　紅勝。

紅方採用棄子引離等戰術獲勝。

第4題：

1. 俥一進七　　象5退7

黑如改走士5退6，則俥一平四！將5進1，俥四退一，將5退1，俥二進五。紅勝。

2. 俥一平三　　士5退6　　3. 俥三平四　　將5進1

4. 俥四退一　　將5進1　　5. 俥四退一　　將5退1

6. 俥四進一　　將5退1　　7. 俥二進五　　紅勝。

紅方採用迂迴、頓挫等戰術獲勝。

第5題：

1. 俥二進七　　士5退6　　2. 俥七平四　　士6退5

3. 炮五平二　　……

平炮後，有棄俥要殺的棋，對黑方是致命一擊！是本局獲勝的關鍵。

3. ……　　車5平6

企圖引離紅俥解殺。如改走卒4平5，則俥二平四，士5退6，炮二進七，士6進5，俥四進一。紅勝。

4. 俥四退五　　卒4平5　　5. 俥二平四　　士5退6

6. 炮二進七　　象5退7　　7. 俥四平五　　紅勝。

紅方採用閃擊戰術，一舉得車獲勝。

第6題：

1. 兵八平七	將4退1	2. 兵七進一	將4進1
3. 炮四進八	卒7進1	4. 兵三進一	象9進7
5. 兵三進一	象7進9	6. 兵三平二	象9退7
7. 兵二進一	象7進9	8. 帥五進一	象9退7
9. 兵二進一	象7進9	10. 兵二平一	紅勝。

紅方採用困斃戰術取勝。

第7題：

1. 炮三進七	車7退8	2. 相五進三！	車7進5
3. 炮二平六	車7平4	4. 兵六進一！	車4進2
5. 兵六進一	馬6進4	6. 俥四平六	車4退6
7. 俥八進一	象1退3	8. 俥八平七	紅勝。

紅方採用棄子引離和阻擋攔截等戰術獲勝。

第8題：

1. 傌二進四	將5平4	2. 俥一平六	士5進4
3. 炮五平六	士4退5	4. 兵七平六	士5進4
5. 兵六平五	士4退5	6. 俥七進五！	象1退3
7. 炮六平三	士5進4	8. 炮八平六	士4退5
9. 炮三進五	紅勝。		

紅方採用連照騰挪和棄子等戰術獲勝。

第9題：

1. 俥八進三　　象5退3

黑方還有兩種走法，都抵擋不住，分演如下：

甲：包4退2，俥六進五，士5退4，傌二進四，將5進1，俥八退一。紅勝。

乙：士5退4，傌二進四，包4平6，俥六進五，將5進

1，俥八退一。紅勝。

2. 俥八平七　　　包4退2

黑如改走士5退4，則傌二進四，將5進1，傌七退一，將5進1，俥六進三，將5平4，俥七退一。紅勝。

3. 傌二進四　　　士5進6　　　4. 俥六進五　　　將5進1

5. 俥六平五　　　將5平6　　　6. 俥五平四　　　將6平5

7. 俥四平五　　　將5平6　　　8. 俥七退一　　　士6退5

9. 俥七平五　　　將6進1　　　10. 前俥平四　　　紅勝。

紅方採用棄子戰術獲勝。

第10題：

1. 俥五平四　　　將6平5　　　2. 炮六平五！　　　象5進7

黑另有兩種走法，都抵擋不住，分演如下：

甲：卒6平5，俥四進六，將5進1，俥二進一。紅勝。

乙：馬3進5，俥二進二，將5進1，傌八進七，將5平4，俥二平六。紅勝。

3. 俥二平五　　　將5平4　　　4. 俥四平六！　　　……

棄俥引傌，為進傌攻將創造條件，是本局入殺的關鍵。

4. ……　　　　　馬3進4　　　5. 傌八進七　　　將4進1

6. 俥五進一　　　將4進1　　　7. 炮五平六　　　馬4退6

8. 傌七退六　　　馬6進4　　　8. 傌六進四　　　紅勝。

紅方採用棄子引離和雙照戰術獲勝。

試卷2 基本戰術問題測試（二）

第1題

提示：進三路兵，形成「雙獻酒」殺，捉死黑包。

第2題

提示：平炮要殺，傌到成功。

第3題

提示：棄傌。

第4題

提示：平炮叫將後，逼黑方欠行。

第5題

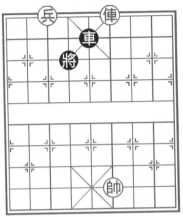

提示：紅方占據中路獲勝。

第6題

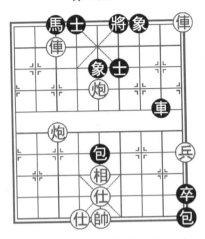

提示：用「解將還將」戰術獲勝。

第7題

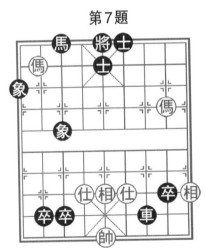

提示：揚相借帥助攻。

第8題

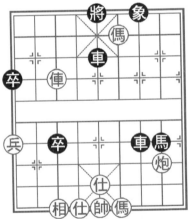

提示：獻俥叫殺（黑先勝）。

第9題

提示：「閃門將」勝。

第10題

提示：困斃黑車取勝。

試卷2解答

第1題：

1. 兵三進一　　　卒5進1　　2. 兵三平二　　　……

橫兵捉包，暗伏「雙獻酒」殺，由此捉死黑包，為取勝奠定物質基礎。

2.……　　　馬7進5　　3. 兵二平一　　　紅勝。

紅方採用捉子戰術，奠定勝局。

第2題：

1. 後炮平八　　　……

平炮要殺，精彩之至。紅方由此迅速入局。

1.……　　　包1平2

黑如改走馬7進5去紅方中炮，則炮八進七，士5退4，俥六進八，將5進1，俥六退一。紅勝。

2. 傌九進八！　……

因黑方底包受制，動彈不得，紅方乘機躍傌打包叫殺，著法有力，是上一精彩著法的續著。

2. ……　　　　包2平1　　3. 傌八進七　　包1平2
4. 傌七進九　　象3進1　　5. 俥六進八　　紅勝。

紅方採用牽制等戰術，迅速獲勝。

第3題：

1. 俥二平五！　……　　　　棄俥，精彩之著。

1. ……　　士6進5

黑如改走車5退7去車，則紅兵七進一，無論黑將平5或者進1，紅方都可用炮悶殺。

2. 俥一進五　　士5退6　　3. 炮二進五　　士6進5
4. 炮二退八　　士5退6　　5. 炮二平五　　卒6平5
6. 俥一平四　　紅勝。

紅方採用堵塞、悶殺、抽將、頓挫等戰術，一舉擊敗黑方。

第4題：

1. 炮九平五　　包1平5　　2. 前炮進三　　卒7進1
3. 相三進一　　包5退1　　4. 後炮進一　　包5退1
5. 後炮進一　　包5退1　　6. 後炮進一　　士6進5
7. 帥五平四　　卒7進1　　8. 相一進三

黑方欠行，紅勝。

紅方採用困斃等戰術獲勝。

第5題：

1. 帥四退一！　車5平8　　2. 俥四平五　　車8平7
3. 帥四平五　　車7平8　　4. 俥五退四　　車8進8

5. 帥五進一　　　車8平4　　6. 俥五進四

紅方「海底撈月」取勝。

紅方採用「等著」戰術，逼黑車離開中路，紅方俥帥佔據中路獲勝。

第6題：

1. 炮七進五　　　士4進5　　2. 炮七平三　　　車8進5

3. 炮三退九　　　車8退9　　4. 炮三進四　　　車8平9

5. 炮三平四　　　將6平5　　6. 俥七進一　　　紅勝。

紅方採用「解將還將」戰術獲勝。

第7題：

1. 相五進三！　　馬3進4　　2. 傌八退六　　　將5平4

3. 傌六進八　　　將4進1　　4. 傌二退四　　　卒3平4

5. 傌四進六　　　卒4平5　　6. 仕六退五　　　士5進4

7. 仕五進六　　　車7退2　　8. 傌六進八　　　紅勝。

紅方採用攔截和迂迴等戰術獲勝。

第8題：

1. ……　　　　　車7退3！

車送虎口，獻子騰挪。伏馬8進6掛角悶殺，著法強勁有力！

2. 俥七進三　　　……

紅如改走炮二平五，則車5進5！傌四進五，車7進6，仕五退四，馬8進6，帥五進一，車7退1。黑勝。

2. ……　　　　　將5進1　　3. 俥七退一　　　將5退1

4. 相七進五　　　車5進5！　5. 前傌退六　　　將5平4

6. 俥七平四　　　車5平8　　7. 俥四進一　　　……

紅如改走俥四平五，則車8平2。紅亦敗定。

7. ……　　　　將4進1　　8. 傌六進四　　將4平5！

9. 傌四退三　　車8平6！

黑有掛角和臥槽雙殺，紅顧此失彼，故認負。

黑方採用獻子騰挪和棄子戰術獲勝。

第9題：

1. 俥八進五　　將5進1　　2. 俥八退一　　將5進1

3. 炮九進七　　士4退5　　4. 俥七進三　　士5進4

5. 俥七退六　　士4退5　　6. 俥八退一　　士5進4

7. 俥八退二　　士4退5　　8. 俥七平五　　車7平5

9. 俥八平五　　車8平5　　10. 俥五進四　　將5平4

11. 俥五平六　　紅勝。

紅方採用抽將、頓挫等戰術取勝。

第10題：

1. 兵七進一　　將4進1　　2. 俥四平六　　包1平4

3. 俥六進四！　士5進4　　4. 炮九平六　　車2平4

黑如改走士4退5，則傌四退六照將抽車勝。

5. 炮六進三！　……　　　　紅方進炮後困住黑車。

5. ……　　　　象7退9　　6. 兵三進一　　象9退7

7. 兵三進一　　象7進9　　8. 兵三進一　　象9退7

9. 兵三進一　　象7進9　　10. 兵三進一　　象9進7

11. 兵三平四　　車4進1　　12. 傌四退六　　士4退5

13. 傌六退五　　士5進6　　14. 傌五退三　　卒5平4

15. 帥四平五　　象7退5　　16. 傌三進五　　卒4平3

17. 傌五進四　　象5進7　　18. 傌四進六

捉死黑士，紅勝定。

紅方採用棄子和困子等戰術獲勝。

試卷3 基本戰術問題測試（三）

第1題

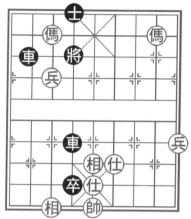

提示：傌掛角勝。

第2題

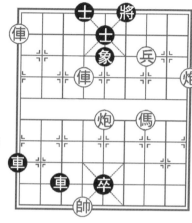

提示：棄雙俥、兵，傌後
炮殺。

第3題

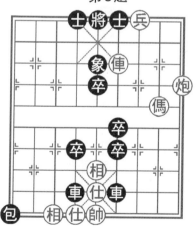

提示：炮轟中卒，解殺還
殺。

第4題

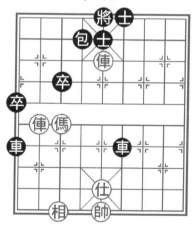

提示：傌進中路，牽制黑
方雙車獲勝。

第5題

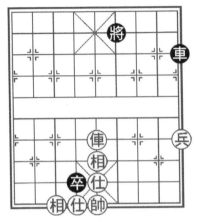

提示：轉換雙相的位置。

第6題

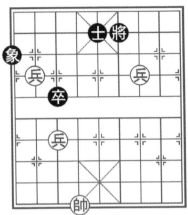

提示：捉死黑象取勝。

第7題

提示：棄兵、雙俥，重炮殺。

第8題

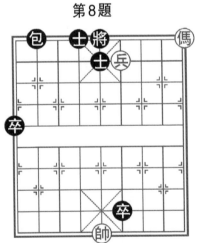

提示：兵封住將門，傌掛
角殺。

第9題

第10題

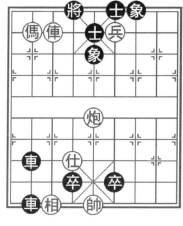

提示：棄俥傌，用炮悶殺。　　　　　提示：獻俥，俥兵成殺。

試卷3解答

第1題：

1. 傌二進四！　……

紅用「八角傌」先釘住黑將，使它不能活動。

1. ……　　　　士4進5　　2. 傌七退五！　士5退6

3. 傌五進四　　卒4進1　　4. 帥五平四

形成紅方傌兵牽制黑方雙車，紅方邊兵長驅直入，兵到成功，真是妙極！

紅方採用牽制戰術獲勝。

第2題：

1. 俥六進三！　士5退4　　2. 俥九平四！　將6進1

3. 兵三平四！　將6進1　　4. 傌三進五　　將6退1

5. 傌五進三　　將6退1　　6. 傌三進二　　將6進1

7. 炮一進二　　紅勝。

紅方採用棄子引離戰術獲勝。

第3題：

1. 俥四進二　　將5進1　　2. 傌二進四　　將5平4

3. 俥四退一　　士4進5　　4. 俥四平五　　將4進1

5. 炮一平五！　包1退6

黑如改走車4平5，則炮五退五解殺還殺，紅勝。

6. 炮五退一　　包1平5　　7. 俥五退一　　將4退1

8. 俥五退一　　卒4平5　　9. 俥五進二　　將4退1

10. 兵三平四　　紅勝。

紅方採用解殺還殺的戰術獲勝。

第4題：

1. 俥八進五　　包4退1　　2. 傌七進五！　車1平4

3. 俥八平九　　卒3進1　　4. 相七進九　　卒1進1

5. 俥九退五　　包4平3　　6. 俥九進五　　包3平4

7. 俥九平八　　卒3進1　　8. 相九進七

黑方為瞭解殺，下一著必失一車，紅勝。

紅方採用的戰術是牽制與禁錮，耐人尋味。

第5題：

1. 相七進九　　將6退1　　2. 相九進七　　將6進1

3. 相五進三　　將6退1　　4. 相七退五　　將6進1

5. 相五退三　　將6退1

黑如改走車9進1，則紅仕五進四！車9平6，俥五進五（照將「頓挫」，取勝要著），將6退1，俥五退六，車6平9，兵一進一，將6進1（車9進2，俥五進二。「閃門

將」殺，紅勝），俥五進六，將6退1，俥五退三，車9平6，仕四退五。下著紅兵一進一渡河，紅勝。

6. 兵一進一　　　紅勝。

紅方採用迂迴和攔阻戰術巧過邊兵，著法曲折微妙，趣味無窮！

第6題：

1. 兵三平四	象1退3	2. 兵四平五	將6退1
3. 帥六平五	將6進1	4. 兵八進一	將6退1
5. 兵八進一	將6進1	6. 兵八平七	將6退1

黑如改走象3進1，則兵七平八，然後五路兵平邊捉死黑象勝。

7. 兵七進一　　將6進1　　8. 兵5進1　　紅勝。

紅方採用阻塞和控制戰術，捉死黑象獲勝。

第7題：

1. 兵三平四	將5平6	2. 前俥進五	將6進1
3. 後俥進八	將6進1	4. 後俥退一	將6退1
5. 前俥退一	將6退1	6. 後俥平四！	士5進6
7. 俥三平四！	將6進1	8. 炮一平四	士6退5

9. 炮五平四　　　紅勝。

紅方採用棄去一兵和雙俥的吸引戰術，造成重炮殺的局面，著法相當精彩。

第8題：

1. 兵四平三！　　將5平6

黑如改走包2進1，則兵三進一，卒1進1，俥一退二，包2進1（如卒1平2，則俥二退三，下一著俥三進四掛角殺），俥二退四，包2退1，俥四進六，包2平4，俥六退

八，卒1平2，傌八進七，卒2平3，傌七退六，卒3平4，傌六進四掛角殺。

　　2. 傌一退二　　包2進2

　　黑如改走包2進1，則紅兵三進一，將6平5，傌二退三再傌三進四掛角殺。

3. 兵三進一	將6平5	4. 傌二退四	包2退1
5. 傌四進六	包2平4	6. 傌六退八	卒6平7
7. 傌八進七	卒7平6	8. 傌七退六	包4進1
9. 傌六進四	紅勝。		

　　紅方採用封鎖戰術（兵封鎖將門）和迂迴戰術（馬迂迴跳躍）相結合，最終馬掛角成殺。

　　第9題：

1. 俥七進一	將4進1	2. 傌八退七	將4進1
3. 俥七退二	將4退1	4. 俥七平八	將4退1
5. 傌七進八	將4進1		

　　黑如改走將4平5，則傌八退六，將5平4，炮五平六。傌後炮殺，紅勝。

6. 俥八平六！	士5進4	7. 炮五平六	士4退5
8. 傌八退六	將4進1	9. 炮六退三	

紅勝。

　　紅方採用阻攔和棄子戰術，最終悶殺獲勝。

　　第10題：

　　1. 俥二進三　　士5退6

　　黑如改走象9退7，則俥三進三，士5退6，俥三平四，將5進1，俥二退一，紅方速勝。

2. 俥二退一	士6進5	3. 俥三進三	士5退6

4. 俥三退一	士6進5	5. 俥二進一	士5退6
6. 俥三平五！	士4進5	7. 俥二退一	象5退7
8. 俥二平五	將5平4	9. 俥五進一	將4進1
10. 兵七進一	將4進1	11. 俥五平六	馬3退4
12. 俥六退一	紅勝。		

紅方採用抽將與頓挫的戰術獲勝。

試卷4 基本戰術問題測試（四）

第1題

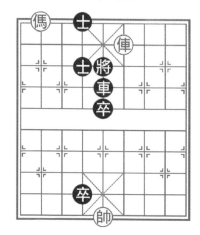

提示：棄傌，老帥助戰獲勝。

第2題

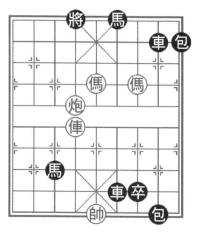

提示：獻傌俥，傌炮成殺。

第3題

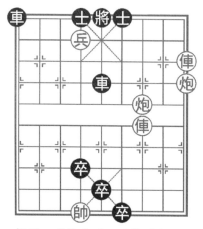

提示：棄炮俥兵，用炮悶殺。

第4題

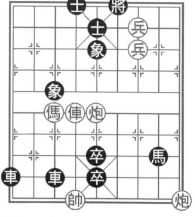

提示：棄俥、雙兵，傌後炮殺。

第5題

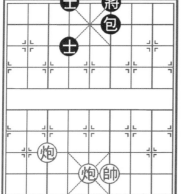

提示：棄俥傌，炮叫將獲勝。

第6題

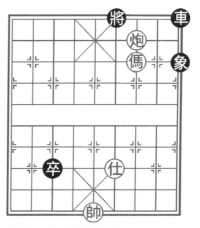

提示：棄俥，重炮殺。

第7題

提示：重炮殺。

第8題

提示：謀得黑車獲勝。

第9題

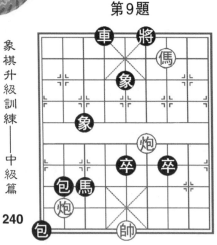

提示：傌、雙炮成殺。

第10題

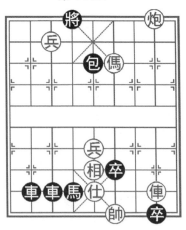

提示：棄俥，傌炮悶殺。

試卷4解答

第1題：

1. 傌八退七！　士4進5　　2. 傌七退六　　車5平4

3. 俥四退二！　車4進1　　4. 帥五平四！　卒4平5

5. 俥四平五　　紅勝。

紅方採用以俥捉車的捉子戰術，將黑車驅跑，再出帥助戰，巧妙獲勝。

第2題：

1. 傌三進四！　車6退7　　2. 炮六平三！　將4平5

黑如改走車6平4或馬6進4，紅均可傌五進七速勝。

3. 俥六進五！　將5平4　　4. 炮三進四　　馬6進4

5. 傌五進七　　紅勝。

紅方利用棄子戰術巧妙獲勝。

第3題：

1. 炮三平五！　車5進1　　2. 俥一平五！　車5退2

3. 炮一進三　　士6進5　　4. 俥三進五　　士5退6

5. 兵六平五！　士4進5　　6. 俥三退三　　紅勝。

紅方採用棄子引離等戰術獲勝。

第4題：

1. 俥六進五　　士5退4　　2. 前兵平四　　將6進1

3. 兵三平四　　將6進1

黑如改走將6退1，則炮一平四，馬8進6，兵四進一。
紅方速勝。

4. 傌七進五　　將6退1　　5. 傌五進三　　將6退1

6. 傌三進二　　將6進1　　7. 炮一進八　　紅勝。

紅方採用棄子引離等戰術獲勝。

第5題：

1. 後俥平四　　將6平5　　2. 俥三平五！　將5進1

黑如改走將5平4，則俥四進三，將4退1，俥五進二。
紅方速勝。

3. 俥四進二！　將5退1　　4. 俥四進一　　將5進1

5. 炮七退二！　將5平4　　6. 炮七平九　　紅勝。

紅方採用棄子引離和借力等戰術獲勝。

第6題：

1. 俥八進三　　士5退4　　2. 炮七進五　　士4進5

3. 炮七退二　　士5退4　　4. 俥五進一！　象7進5

5. 炮九平五　　象5退3　　6. 炮七平五　　紅勝。

紅方俥炮叫將，頓挫有序，終於形成重炮殺的精彩局

面。

第7題：

1. 炮七進六！ ……

佳著，限制黑方雙士的活動，起到牽制黑方子力的作用。

1. …… 　　　　　將6平5

黑如改走包6進1，則炮七退八，士4進5，炮七平四，將6進1，帥四進一，將6退1，炮五進二，將6進1，帥四平五，包6平5，炮五平四。重炮殺，紅勝。

2. 帥四進一！ 　包6進1　　3. 炮七退八　　將5進1

4. 炮七平五　　　將5平6

黑如改走將5平4，則帥四平五之後，再平炮叫將，可以構成重炮殺。

5. 後炮平四　　　士4進5　　6. 帥四平五　　　包6平8

7. 炮五平四　　　紅勝。

紅方採用牽制、等著、迂迴等戰術獲勝。

第8題：

1. 炮三平六！　　將6進1　　2. 傌三進五！　　將6退1

3. 炮六進一！　　車9進1

黑如改走以下兩種應法，仍不免一敗：

甲：將6進1，炮六退八，將6退1，傌五退三，將6進1，炮六平四殺。

乙：象9退7，傌五退三，將6進1，炮六平一。紅得車勝。

4. 傌五退三　　　車9平7　　5. 炮六退八　　　車7進1

6. 炮六平四　　　車7平4　　7. 炮四進六　　　卒3平4

8. 帥五進一

黑卒必被消滅，形成紅方炮單仕必勝黑方單象的殘局，紅勝。

紅方採用閃露、閃將等戰術獲勝。

第9題：

1. 炮八平四	卒7平6	2. 前炮平五！	卒6平7
3. 傌三退四	卒7平6	4. 傌四退二	卒6平7
5. 傌二進三！	將6進1	6. 傌三退四	卒7平6
7. 傌四退二	卒6平7	8. 傌二退四！	紅勝。

紅方採用馬頓挫有序地叫將和傌炮位置的調整等戰術獲勝。

第10題：

1. 傌四進三	包5退2	2. 傌三退五！	包5進6
3. 傌五進三	包5退6	4. 傌三退五	包5進7
5. 傌五進三	包5退7	6. 傌三退五	包5進8
7. 傌五進三	包5退8	8. 俥二平六！	車3平4
9. 傌三退五	紅勝。		

紅方採用頓挫等戰術，終於構成悶宮殺。

試卷5 基本戰術問題測試（五）

第1題

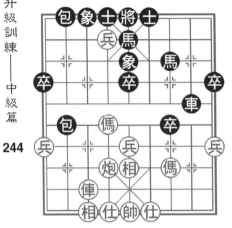

提示：利用避兌和兌子，取得子力優勢獲勝（黑先紅勝）。

第2題

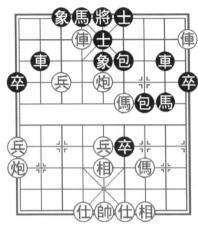

提示：棄俥傌，炮悶殺。

第3題

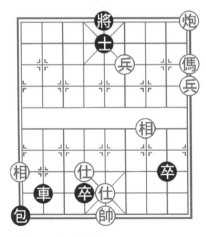

提示：炮發神威。

第4題

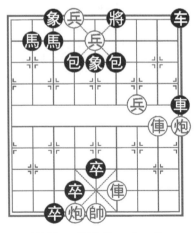

提示：棄雙俥、兵、炮，用炮悶殺。

第5題

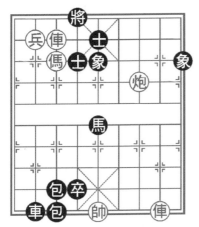

提示：棄雙俥、炮，紅兵悶殺。

第6題

提示：用俥傌冷著殺。

第7題

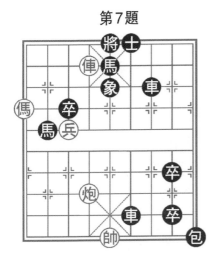

提示：棄俥傌，炮兵悶殺。

第8題

提示：「雙俥錯」殺。

第9題

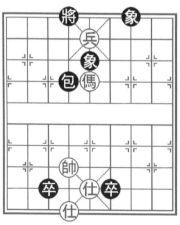

第10題

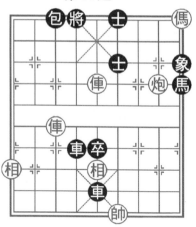

提示：紅傌迂迴到八路獲勝。　　提示：棄俥，俥傌炮殺。

試卷5解答

第1題：

1. ……　　　　　車8平3

黑邀兌紅俥，目的是減少紅方對己方右翼的壓力。

2. 俥七平八！　……

紅俥避兌而置於黑方包口下強捉黑包，是獲勝的佳著。

2. ……　　　　　馬7進6　　3. 傌六進四　　車3平6

黑如改走後包進8去俥，則紅傌四進二臥槽作殺，黑只有車3平6棄車解殺，以後是兵六平五，士6進5，傌二退四，經過兌子交換，紅多子勝定。

4. 兵六平五　　士6進5　　5. 俥八進三

至此，弈成紅方俥傌炮對黑方車包的局面，紅方多子勝

定。

紅方採用兌子戰術，取得優勢獲勝。

第2題：

1. 俥一平五！　士6進5　　2. 俥六平五　　將5平6

3. 傌四進三！　車8平7　　4. 俥五進一　　將6進1

5. 炮五平四　　紅勝。

紅方採用棄子引離、封鎖、堵塞等聯合戰術，構成悶殺。

第3題：

1. 傌一進二　　士5退6　　2. 帥五平四！　卒8平7

紅方平帥，是解殺還殺的妙著。黑如改走將5進1，則傌二退三，將5平4，傌三進四，將4平5，兵四平五。紅勝。

3. 傌二退三　　士6進5

黑如改走將5進1，則兵四平五，將5平4，傌三進四。紅勝。

4. 傌三進四！　將5平6　　5. 兵四進一　　將6平5

6. 兵四進一　　紅勝。

紅方採用解殺還殺的戰術，一舉獲勝。

第4題：

1. 俥二進五！　後車平8　　2. 炮一平四　　包6平7

3. 炮四平六　　包7平6　　4. 俥四進六！　包4平6

5. 兵六平五　　馬3退5　　6. 前炮進五　　馬2退4

7. 炮六進九！　紅勝。

紅方採用棄子、騰挪、困斃等戰術，最終獲勝。

第5題：

1. 俥二進九　　　象9退7　　2. 俥二平三！　　象5退7

3. 俥七進一　　　將4進1　　4. 炮三平六！　　馬5退4

5. 俥七平六！　　士5退4　　6. 傌七進八　　　包3退8

7. 兵八平七！　　紅勝。

紅方採用棄子引離和棄子堵塞等戰術獲勝。

第6題：

1. 俥二進二　　　將6退1　　2. 俥二退五　　　將6進1

3. 俥二平四　　　將6平5　　4. 俥四平六　　　將5平6

5. 傌七退六　　　將6退1　　6. 傌六退四！　　將6平5

7. 俥六進六　　　將5進1　　8. 傌四進三　　　將5平6

9. 俥六平四　　　紅勝。

紅方全靠俥傌冷著的運用，一舉獲勝。

第7題：

1. 俥六進一！　　將5平4　　2. 傌九進八　　　將4進1

3. 傌八退六！　　將4進1　　4. 兵七平六　　　馬2進4

5. 兵六進一　　　將4退1　　6. 兵六進一　　　將4退1

7. 兵六進一　　　將4平5　　8. 兵六進一　　　紅勝。

紅方採用棄子引離戰術，造成悶殺獲勝。

第8題：

1. 前俥平五！　　將5平4　　2. 俥七進九　　　將4進1

3. 俥五平八　　　包8退6　　4. 俥七退二！　　馬6退5

5. 俥八進四　　　馬5退3　　6. 俥八平七　　　將4退1

7. 前俥進一　　　將4進1　　8. 前俥平八　　　紅勝。

紅方雙俥活動并然有序，充分掌握了頓挫戰術的運用。

第9題：

1. 仕五進四	卒6平7	2. 仕六進五	卒7平6
3. 傌五進三	卒6平7	4. 傌三退四	包4進3
5. 傌四退三	包4退3	6. 仕五退四	包4退1
7. 傌三退五	卒7平6	8. 傌五退六	卒6平7
9. 傌六進七	卒7平6	10. 傌七進八	卒6平7
11. 傌八進七	包4進1	12. 傌七進八	紅勝。

紅方採用傌的迂迴戰術，擺脫黑方包卒的攔阻，從底線躍出後獲勝，著法相當精彩。

第10題：

1. 俥七進五	將4進1	2. 俥七退一	將4退1

黑如改走將4進1，則俥五進一，將4平5，傌一退三，將5平4，俥七退一，將4退1，炮二進二，士6進5，傌三退五，士5退6，傌五進四。以下勝法與主著第10回合相同。

3. 俥五進三！　……

棄俥引將，部署俥傌炮聯攻捉將，是本局獲勝的關鍵。

3. ……	將4平5	4. 傌一退三	將5平4
5. 俥七進一	將4進1	6. 炮二進二	士6進5
7. 傌三退五！	士5退6	8. 俥七退一	將4進1
9. 俥七退一	將4退1	10. 傌五進四	將4平5
11. 俥七平五	將5平6	12. 俥五平四	將6平5
13. 俥四平五	紅勝。		

紅方採用棄子引離和頓挫等戰術獲勝。

試卷6　基本戰術問題測試（六）

第1題

提示：紅傌吃掉黑方一士勝。

第2題

提示：棄俥，傌、雙兵形成絕殺。

第3題

提示：棄俥傌炮，形成悶殺獲勝。

第4題

提示：棄俥，「側面虎」殺。

第5題

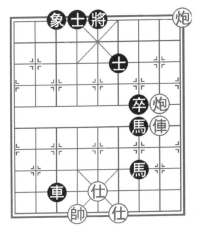

提示：俥、雙炮連將成殺。

第6題

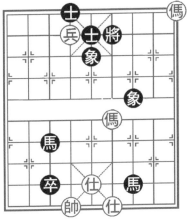

提示：棄兵，「雙傌飲泉」勝。

第7題

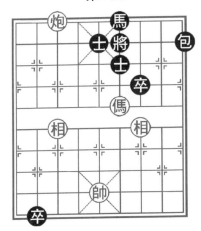

提示：捉死黑包獲勝。

第8題

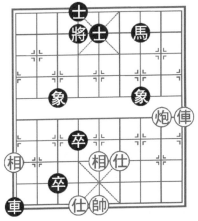

提示：露帥，棄俥，單炮殺。

第9題

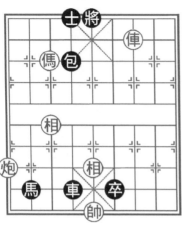

提示：俥傌炮聯手攻殺。

第10題

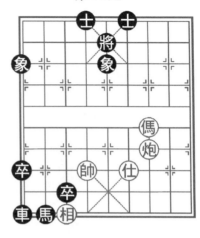

提示：棄傌，「閃門將」殺。

試卷6解答

第1題：

1. 傌九進八　　士5退6　　2. 傌八退七　　將5退1

3. 帥四退一！　……

恰到好處的等著，迫使黑方走出唯一一步不利的應著。

3. ……　　　　將5退1　　4. 傌七進八　　士6進5

黑如改走士4退5，則帥四平五。黑困斃速敗。

5. 帥四進一

紅方再次使用等著，使黑方必失一士，形成單傌必勝單士的實用殘棋，紅勝。

第2題：

1. 俥二進四！　馬7進6

紅方進俥要殺，逼黑馬躍出解殺，然後俥再沉底作殺，這是典型的誘著戰術。

2. 兵七平六　　將4退1　　3. 俥二進五！　馬6退7
4. 兵四進一！　馬7退8　　5. 傌八進七！　馬8進7
6. 兵四平五　　紅勝。

第3題：

1. 炮七進二！　象1退3　　2. 俥三進一！　車9平7
3. 傌八進七　　將5平6　　4. 傌一進三！　車7進2
5. 炮五平四　　紅勝。

紅方採用棄子戰術，形成悶殺獲勝。

第4題：

1. 俥七進六　　象7進5　　2. 俥七平五！　將6平5
3. 傌八退七　　將5平6　　4. 傌七退五　　將6平5
5. 傌五進三　　將5平6　　6. 俥六退一　　紅勝。

紅方採用棄俥引離和紅傌騰挪戰術，終成「側面虎」殺。

第5題：

1. 炮二進四　　將5進1　　2. 俥二進四　　將5進1
3. 炮一退二　　士6退5　　4. 俥二退一　　士5進6
5. 俥二退一！　將5退1　　6. 俥二進二　　將5退1
7. 炮一進二　　紅勝。

紅方採用抽將與頓挫等戰術獲勝。

第6題：

1. 傌四進三　　將6退1　　2. 傌三進二　　將6平5
3. 傌一退三　　將5平6　　4. 傌三退四　　將6平5
5. 兵六平五　　士4進5　　6. 傌四進三　　將5平6

7. 傌三退五　　　將6平5　　8. 傌五進七　　　紅勝。

紅方採用頓挫等戰術獲勝。

第7題：

1. 傌四進三！　包9平7　　2. 炮七退三　　士5進4

3. 炮七進二！　包7退1　　4. 傌三進二！　卒7進1

5. 相三退一　　卒2平1　　6. 相七退九　　卒1平2

7. 炮七退六　　馬6進4　　8. 炮七平三　　紅勝。

紅方採用控制和困子等戰術，圍困了黑包，捉吃而獲勝。

第8題：

1. 炮二進四！　將4進1　　2. 相五退七！　卒4平5

3. 俥一平六　　將4平5　　4. 俥六平五　　將5平6

5. 俥五退一　　馬7進6　　6. 俥五平四　　將6退1

7. 俥四進三　　士5進6　　8. 俥四進一！　將6進1

9. 炮二退七　　紅勝。

紅方採用引離、閃露和棄子戰術獲勝。

第9題：

1. 炮九進七　　士4進5　　2. 傌七進八　　士5退4

3. 傌八退六　　……

借炮運傌選位，策劃消滅黑士，是入局的好著。如改走傌八退九，則士4進5，俥三進一，士5退6，傌九進八，將5進1，俥三退一，將5進1，炮九退二，包4進1，傌八退七，包4退1。紅不成殺，黑勝。

3. ……　　　　士4進5　　4. 俥三進一　　士5退6

5. 俥三平四　　將5進1　　6. 俥四退一　　……

傌後炮的威儡力量，硬占下二線，逼黑將進入傌炮火力

網內。

6. ……　　　　　將5進1

黑如改走將5退1，則傌六進八，包4退2，傌八退六。
紅勝。

7. 炮九退二　　包4進1　　8. 傌六退八　　包4退1
9. 傌八退六　　包4退2　　10. 俥四退一　　紅勝。

紅方採用吃子和頓挫等戰術形成俥傌殺著而獲勝。

第10題：

1. 傌三進四　　將5退1　　2. 傌四進三　　將5進1
3. 炮三平二　　將5平6　　4. 炮二進五　　將6進1
5. 炮二退八！　將6退1　　6. 炮二平四　　將6平5
7. 傌三退四　　將5退1　　8. 炮四平二！　士6進5
9. 傌四進三　　將5平6　　10. 炮二平四　　士5進6
11. 仕四退五　　士6退5　　12. 傌三退五！　將6平5

黑如改走將6進1，則帥六平五，馬2退3，傌五退四，
士5進6，傌四進二，士6退5，傌二進四，將6進1，仕五
進四。紅勝。

13. 傌五進三　　將5平6　　14. 傌三退二　　將6進1
15. 帥六平五！　馬2退3　　16. 傌二進四！　將6進1
17. 仕五進四　　紅勝。

紅方採用頓挫戰術，傌炮交替作殺攻將，次序井然，終
於借助帥力獻傌巧殺，弈來十分精彩。

國家圖書館出版品預行編目資料

象棋升級訓練——中級篇／傅寶勝 主編
——初版，——臺北市，品冠，2014〔民103.10〕
面；21公分 ——（象棋輕鬆學；9）
ISBN 978－986－5734－11－4（平裝；）
1.象棋
997.12 103015589

象棋升級訓練——中級篇

主　　編／傅寶勝

責任編輯／劉三珊

發行人／蔡孟甫

出版者／品冠文化出版社

社　　址／台北市北投區（石牌）致遠一路2段12巷1號

電　　話／（02）28233123 · 28236031 · 28236033

傳　　眞／（02）28272069

郵政劃撥／19346241

網　　址／www.dah-jaan.com.tw

E - mail ／ service@dah-jaan.com.tw

承印者／傳興印刷有限公司

裝　　訂／承安裝訂有限公司

排版者／弘益電腦排版有限公司

授權者／安徽科學技術出版社

初版1刷／2014年（民103年）10月

定　價／230元

大展好書　好書大展
品嘗好書　冠群可期

大展好書　好書大展
品嘗好書　冠群可期